跟著小說家
的建築 ぼくらの
近代建築
散歩 デラックス！

日本五大城、
台灣北中南的
近代建築豪華之旅

萬城目學 ╳ 門井慶喜 著

涂愫芸 譯

CONTENTS

大阪散歩

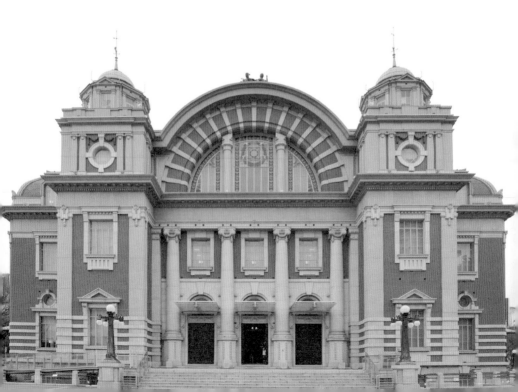

大阪近代建築地圖

❶ 前 CHEZ WADA（萬）
❷ 大阪市中央公會堂（門）
❸ 難波橋（番外篇）（萬）
❹ 高麗橋野村大樓（門）
❺ 新井大樓（萬）
❻ 堂島藥師堂（番外篇）（門）
❼ 大阪府廳本館（萬）
❽ 大阪城天守閣（門）
❾ 前第四師團司令部廳舍（門）
❿ 芝川大樓（萬）
⓫ 大阪農林會館（門）
⓬ 綿業會館（萬）

（萬）萬城目先生的推薦　（門）門井先生的推薦

北新地駅
京阪国道
東西線
❻
堂島AVANZA
大阪市役所　●大阪高裁
阪神高速1号環状線
大江橋駅
淀屋橋駅
京阪本線
難波橋駅
❸
肥後橋駅
北浜駅
京阪中之島線
❺
❹
阪神高速1号環状線
四橋筋
地下鉄御堂筋線
❶
❿
御堂筋
三休橋筋
堺筋
地下鉄堺筋線
⓬
本町駅　　　堺筋本町駅
地下鉄御堂筋線
三休橋筋
地下鉄堺筋線
⓫
本町駅　　　堺筋本町駅
心斎橋駅　　長堀橋駅
地下鉄中央線
❼
府警本部
❽
❾
大阪城

篇章頁照片：大阪市中央
公會堂的正面入口

❶ 前CHEZ WADA

萬城目　今天是走訪大阪近代建築，漫談其中魅力的歡樂對談。首先是我推薦的高麗橋前CHEZ WADA。

門井　白色帶子環繞紅磚，是辰野金吾風格的外觀。

萬城目　據說最初蓋的是保險公司大樓，但直到不久前都是由法國老舖「CHEZ WADA」進駐。

門井　很遺憾，CHEZ WADA關門了。現在已經變成婚宴場所，名叫「OPERA DOMAINE高麗橋」。

萬城目　如果跟附近的野村大樓一樣，以持有人的名字命名，就會比較清楚，但這棟大樓好像都是稱呼進駐的店名，現在是稱為「前CHEZ WADA」，只要新進駐的店持續營業，哪天很可能就會被稱為「OPERA DOMAINE大樓」。

門井　那麼，前CHEZ WADA的魅力在哪裡呢？

萬城目　誠如門井兄所言，辰野金吾是以壯麗的「辰野式」聞名，也就是白色花崗岩的帶子環繞紅磚的建築。東京的東京車站、大阪的中央公會堂都很有名，不過，辰野並不是只接那種大型建案。

［前CHEZ WADA］

辰野金吾／1912年／大阪府大阪市中央區高麗橋2-6-4

＊建築資料是以設計者／完成年／所在地的順序標記。

門井　原來如此。除了這棟前CHEZ WADA外，目前我們所在的三休橋筋的北邊不遠處，也還有辰野金吾設計的八木通商本社大樓。

萬城目　也就是說，他也設計了很多一般的公司大樓。欣賞這種「便服」的辰野式，也是一大樂趣。現在很難想像，在大正時期，這條馬路上有很多前CHEZ WADA那樣的建築櫛比鱗次，真的是象徵「夢之大大阪」（譯註：大正後期到昭和初期，大阪被稱為大大阪。）的區域。

門井　是啊，從這裡往北看，正好可以看到聳立在中之島的中央公會堂。

萬城目　簡直就是「辰野大道」。老實說，在我的拙作《豐臣公主》中描

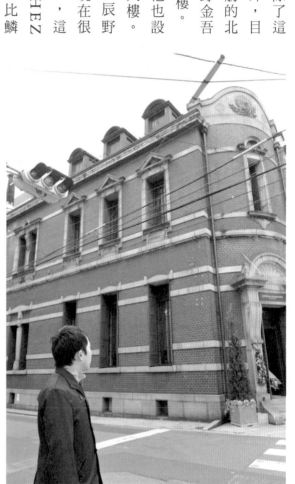

寫的「大阪國」入口的古老建物——

門井　長濱大樓！

萬城目　就是來看好幾次這棟前CHEZ WADA作為參考。以此為根據，憑空想像出怎麼看都像辰野金吾建造的「長濱大樓」，是很開心的創作過程。

❷ 大阪市中央公會堂

萬城目　接下來是門井兄的推薦。

門井　順應話題，也該輪到大阪市中央公會堂了。

萬城目　真的很漂亮。四周都沒有建物，看起來更美。只要有河川流過，兩邊絕對不會被遮蔽。

門井　相較之下，東京的日銀總行就很可憐。那也是辰野金吾的設計，但四周被摩天大樓包圍，報導時都要靠直升機空拍（笑），看起來很渺小。

萬城目　中之島有日銀大阪分行、大阪市役所、中之島圖書館、中央公會堂等代表大阪的近代建築林立，頗為壯觀，門井兄為什麼會推薦其中的中

【大阪市中央公會堂】
岡田信一郎、辰野金吾、片岡安／1918年／大阪府大阪市北區中之島

1-1-27

央公會堂呢？

門井　一言以蔽之，那裡是日本最出色的文化會館。

萬城目　哦，原來如此。今天也有大嬸們的歌謠表演。這麼有名的建築，開放給市民平時使用，真了不起。

門井　話說這類會館，通常是箱形建築，全國處處可見這種怎麼看都像為了因應景氣而建的建物，沒有半點親切感。然而，大阪卻有這麼漂亮的文化會館，這點很特別。此外，不是靠組織的公款，而是僅靠一名市民的捐款建立起來的，也是值得大書特書的地方。譬如在歐洲，中世紀通常是由神職人員、近代初期通常是由貴族等擁有一定身分與收入的人們出資，否則蓋不起這麼龐大、壯麗的建物。但大阪的中央公會堂的金主，是名為岩本榮之助的證券經紀人。他投資的金錢來源非常不穩定，幾乎可以說是剎那獲得的財富。

萬城目　靠剎那獲得財富的氣勢蓋起來，要說是大阪人的作風也的確是。

門井　大阪商人給人的印象都是貪婪又小氣……

後來，岩本榮之助在股市慘賠，沒看到中央公會堂落成就死了。留下來的落成典禮的照片裡，只有未亡人與四歲女兒坐在貴賓席上。

萬城目　怎麼會死呢？

＊特別室的壁畫是以日本神話為題材。

＊海倫‧凱勒、加加林（譯註：Yuri Alekseyevich Gagarin，蘇俄人，世界第一位太空人）都曾在壯麗的裝潢大廳（大集會室）演講。

門井　舉槍自殺。

萬城目　哦……

門井　落成典禮中當然說了很多讚美岩本榮之助的話，譬如他有多偉大、多優秀之類的，但聽在家人耳裡想必是百感交集。

萬城目　如果他手上有捐出去的一百萬，說不定就不會死了。

門井　就是來參加落成典禮的財界大人物，對岩本榮之助見死不救，所以他的家人未必想慶祝落成。這種人間況味，也是我選擇中央公會堂的理由。

萬城目　知道這樣的背景後，聽到從大廳傳來的大嬸們的卡拉OK歌聲，也會感慨萬千。

門井　這個市民大廳非常奢華。老實說，我今天是第一次進入大廳。不過，小時候跟家人來這裡的地下食堂吃過蛋包飯。

萬城目　什麼人都會吃的蛋包飯（笑）。

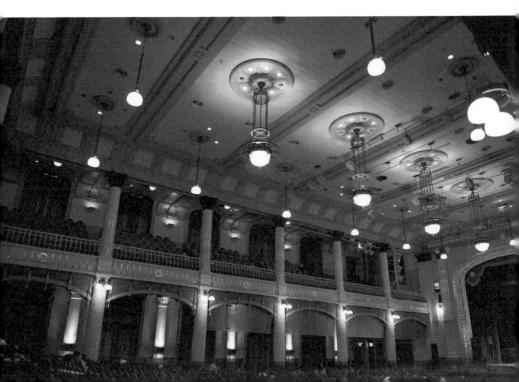

門井　可以隨便進入，東西又好吃。聽說食堂剛開業時，非常追求時尚，有十多個穿白色圍裙的服務生。

萬城目　我小學時，中央公會堂變得破破爛爛，曾考慮拆除。但湧現反對的聲音，收到很多市民的捐款，最後決定整修後永久保存。

門井　花崗岩的白色帶子，髒了會看得很清楚。

萬城目　從老舊、破爛變得這麼漂亮，真是太好了，是大阪的寶物。

❸ 難波橋

門井　難波橋離中央公會堂很近。

萬城目　從市內去新大阪車站要經過這座橋，所以很多大阪的小孩從小就要搭車過橋。大家都對橋兩端的獅子很感興趣，印象也很深刻。大阪的小孩把這座橋當成「獅子橋」，從小就很關注這個景點（笑）。

門井　原來如此，我是長大才來大阪，所以不了解那種感受，好羨慕。

萬城目　這座橋相當於大阪天滿宮的參拜道路，所以有人說獅子是代表阿形、哞形（譯註：阿形、哞形是宗教裡成對的雕像，例如金剛力士、石獅子，張開嘴的是阿形，閉著嘴的是哞形。）。

［難波橋］

大阪市．宗兵藏／1915年／大阪府大阪市北區西天滿1丁目—中央區北濱1丁目・今橋2丁目

門井　就像狛犬（譯註：像獅子的神獸。）那樣的存在。

萬城目　沒錯。

門井　從南往北走，是去天滿宮的入口，反過來從北往南走，就變成去船場的入口，等於是商業都市大阪的玄關。而且，在戰前，御堂筋成為現今主要道路之前，這條堺筋才是大阪的中心，所以真正是抬頭挺胸從正面直闖大阪最肥沃中心的一座橋。

萬城目　還有獅子迎接呢。不是狛犬而是獅子，應該是想做成西洋風格。

門井　可能有過流行獅子的時期，擺在東京三越百貨的獅子像，就是模仿倫敦特拉法加廣

*設置在橋南邊與北邊盡頭的獅子雕像，是由天岡均一製作。

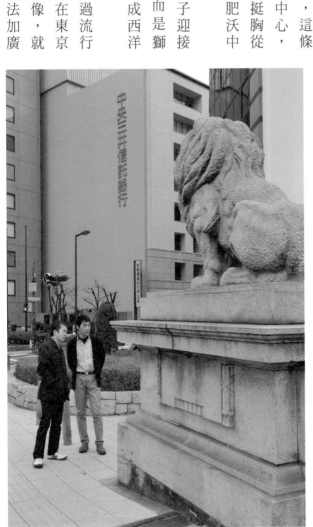

場（Trafalgar Square）的獅子像。

萬城目　歌星吉幾三曾經坐在那上面唱〈我要去東京〉（笑）。

門井　也就是說，那隻獅子是繁華大東京（譯註：一九二○年代的歷史性區域，包括東京市、鄰接五市等地方。）的象徵。相對的，難波橋的獅子像或許也可以說是繁華大大阪的象徵。

④ 高麗橋野村大樓

萬城目　沿著堺筋往南走，就會看見門井兄推薦的野村大樓。嘯，很大呢。

門井　並不大，從馬路看很大，其實建坪只有一百坪多一點。

萬城目　咦？只有東京獨棟建築平均面積的三倍大？看起來沒那麼小啊。

門井　因為深度不夠。

萬城目　啊，真的呢，很單薄。

門井　這棟建築很像吐司麵包，不過，設計上頗有把結婚蛋糕擺在戰艦上的氣勢。強調水平的線條，一樓與二樓之間、二樓與三樓之間，各自有帶子環繞。

［高麗橋野村大樓］
安井武雄／1927年／
大阪府大阪市中央區高麗
橋2−1−2

萬城目　太奇怪了，好像各種樣式拼湊在一起……

門井　設計者是名叫安井武雄的建築師，我從以前就很喜歡這號人物（笑）。他是在明治十七年（一八八四年），生於千葉的佐倉，後來辰野金吾很照顧他。

萬城目　戰爭結束時大約六十歲。

門井　他的父親是軍人，希望他可以跟自己一樣成為軍人，所以替他取名「武雄」，他卻走上相反的路，畫起了油畫，還加入有名的白馬會美術團體的研究所，最後考進了東大的建築系。總之，就是走軍人的兒子不可能走的路。

萬城目　被斷絕關係也不稀奇。

門井　當時的建築系，即便是東大，在一般人眼中，尤其是軍人眼中，以後不過是做木匠工頭做的事。以世俗的眼光來說，就是幹麼要去做那種不識字的人做的工作。更特別的是，他在東大的畢業作是和風住宅建築。東大的建築系是學西洋建築，所以那是非常奇特的例子。

萬城目　他是很有自信吧？

門井　聽說他成績很好，乖乖設計博物館之類的作品交出去，應該可以第一名畢業。偏偏他是個怪人，絕對不做大家都會做的事。別人做洋風，

他就做和風。結果惹惱了教授，被貶到滿洲。畢業後，他在南滿洲鐵道股份有限公司工作。即使這樣，辰野金吾還是很欣賞優秀的安井武雄，對他說：「在滿洲水土不服的話，就跟我連絡。」

萬城目　我想到去年底的相聲比賽節目M-1 grand prix。眼看就快得到冠軍的隊伍「笑飯」，在最後的主題連聲叫喊「CHINPOZI、CHINPOZI（譯註：醫學用語，指男性性器官在內褲內的擺放姿勢，英文為Penis Position。）」的性器官字眼，結果功虧一簣。他就跟他們一樣吧？他們穩穩地比賽就贏了，卻大膽連聲叫喊那些沒用的字眼，輸掉了比賽。

門井　那是大膽嗎？

萬城目　是叛逆吧？刻意等寒風吹起，從顛峰墜落。

門井　嗯，是有相通之處（笑）。結果安井在滿洲工作了十年左右，在與日本完全不同的大陸風土中，設計了官舍、音樂堂等種種建物，大正八年（一九一九年）回到國內，進了大阪的片岡建築事務所。說到大正八年，對大阪的歷史而言，是意義非常深刻的一年吧？

萬城目　東京因為關東大地震幾乎毀滅，大阪人口因此超越東京，成為日本第一、在全球也排名第六的大都市，那是在……

門井　是在大正十四年（一九二五年）。他正好在那不久前回國。可以

＊當時的大阪有很多工廠，被稱為「煙之都」。以現在來說，就是意味著汙染的公害城市，但在當時是走在世界文明的最尖端。（門井）

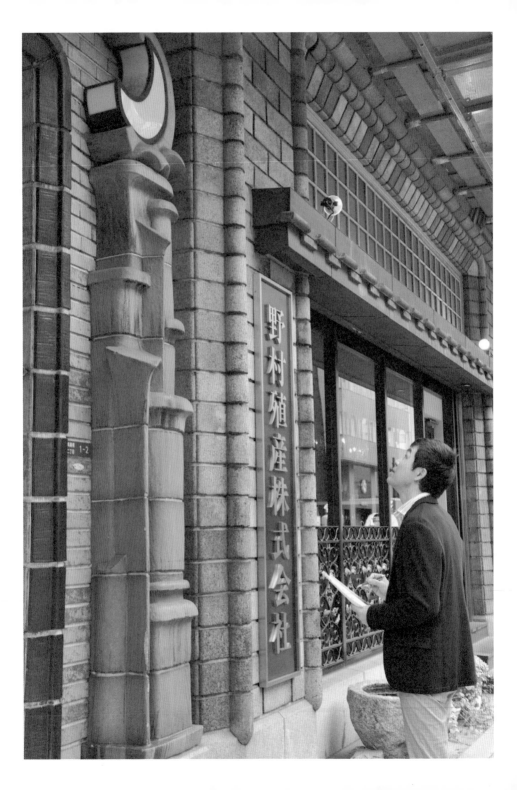

說是從事象徵即將到來的「大大阪時代」工作的建築師。當然，最初他只是一名沒沒無聞的事務所員工，所以很多工作都沒有掛名，後來出現了意想不到的大金主。那就是野村德七（第二代），也就是野村財閥的創始者，那家野村證券的野村。

萬城目　喲，還真是因為野村先生經營，才叫野村證券呢。

門井　有了野村德七這個大金主，安井武雄才得以發揮天分，建造了這棟野村大樓。一般認為，安井武雄的最高傑作是「大阪瓦斯大樓」，但在我看來，瓦斯大樓太過洗練，抹消了他個人的特色。倒是野村大樓的瓦片，還有玄關口附加月亮如門松般的意匠……

萬城目　很像馬雅文明。

門井　從這裡或許也能看出他對西洋文化的厭惡。

萬城目　他討厭其在某個地方流行的建築樣式。

門井　安井武雄終其一生都說自己的風格是「自由樣式」。我每次看到「自由樣式」這個詞句，都覺得很好笑。這樣的說法不是很像「黑色的白鳥」（譯註：日文的天鵝是寫成白鳥。）前後矛盾嗎（笑）？他就是如此嚮往解脫樣式的自由，才會說出那麼不成熟的詞句。

有趣的是，功成名就後，安井武雄就去京都人學兼課教書了。

萬城目　太棒了，有這樣的人當老師。

門井　但他的課太無聊，儘管是必修學分，大家還是不去上課。

萬城目　京大生從以前到現在都一樣（笑）。

門井　但安井武雄還是給出席率完全不足的學生六十分。

萬城目　真是個好老師呢。

門井　他沒有把自己畢業作的仇恨，硬塞給下一代（笑）。

萬城目　可能是因為這棟野村大樓的一樓，有連鎖店Saint Marc café，所以老實說，我原本不覺得是多出色的建築。但聽完門井兄這番話，就覺得應該好好珍惜那種天才設計的建物。

門井　萬城目兄說得沒錯，建物一樓給人的印象特別強烈。

萬城目　沒錯，有句話說男人的裝扮從腳看起，那樣就像流行品味非常好的男人，踩著一雙便宜的海灘夾腳拖。一樓進駐怎麼樣的商店，會決定建物整體的價值。啊，我並不是討厭Saint Marc café才那麼說喔，我很喜歡那裡的巧克力牛角麵包（笑）。

門井　裝潢得高雅一點就好了。

萬城目　是啊，符合建築的氛圍。

❺ 新井大樓

門井　同樣在堺筋，也有萬城目兄推薦的新井大樓。

萬城目　老實說，我是昨天經過大樓前，覺得「啊，好漂亮」，就只是基於這樣的理由。這棟大樓的磚塊，顏色像淡紫色，又像紅色、茶色，非常漂亮。昨天晴空萬里，這棟面東的大樓，沐浴在上午的陽光裡，就像以十多歲的女孩為讀者群的流行雜誌所使用的封面色調，綻放著青春洋溢的光芒。我從這棟大樓前面走過很多次，昨天才發現：「咦，新井大樓是這麼迷人的大樓嗎？」

門井　可見時段很重要。

萬城目　沒錯，上午照到陽光的時間最好。

[新井大樓]
河合浩藏／1922年／
大阪府大阪市中央區今橋
2-1-1

門井　那原本是前報德銀行的大樓，以銀行建築來說，蓋得很含蓄。沒

萬城目　斜對面不是有三井住友銀行嗎？那是前三井銀行的大阪分行，以氣勢風格取勝，是雄壯的近代建築。

門井　前三井威壓四周的古典樣式，現在看起來強勢到有點滑稽，但有莊嚴肅穆的感覺，所以提升了好感度。

是，以前的人看到這麼威嚴的建築，就會產生信任感。

萬城目　這棟新井大樓正好相反，謙卑婉約，氣質高雅，不像舊銀行建築。有大受歡迎的法式點心「五感」進駐，也加分不少。現在也有穿著毛皮大衣的太太們在排隊呢。

門井　真的，好熱鬧。

萬城目　這才是一樓的使用方式，一樓就該這樣！

❻ 堂島藥師堂

萬城目　再稍走一段路，就來到了連淳久堂都能進駐的大型大樓堂島AVANZA。這棟大樓的後面有門井兄推薦的……這到底是什麼？

門井　老實說，這是藥師堂，建於平成十一年（一九九九年），非常

［堂島藥師堂］

日建設計（堂島AVANZA）／1999年／大阪府

大阪市北區堂島1‧6‧20

新，完全稱不上是近代建築，所以請容我當成番外篇。從藥師堂這個名字，很難想像是把玻璃球放大般極其前衛的超現代建築。

萬城目　看不出個所以然。

門井　我想我們今天走訪的古風建築，在建築的當下時，也可能曾被大阪人投以異樣的眼光。古風建築當然不可能一開始就是古風，甚至有可能相反，太過前衛、激進，嚴重顛覆當時人們的常識。

萬城目　說得也是，現在我們看到會說：「啊，是南美風。」或說：「啊，是伊斯蘭風。」但當時並沒有判斷的依據。

更何況，周遭還有很多從江戶時代就存在的町家（譯註：商人、工匠的住家。）……不過，我還真沒注意到堂島AVANZA有這樣的建築呢。至於藥師如來，以前就有吧？

門井　以前就有的藥師如來，戰後被遷移到某個地方。在興建堂島

＊採訪中，在堂島AVANZA的入口，遇見推理作家有栖川有栖先生。我是第一次見到他，但還是冒冒失失地對他說：「你、你好，請問是有栖川先生嗎？」大阪是在路上閒晃就會遇見明星的城市（真的），但也是會遇見作家的城市呢（應該是真的）！（萬城目）

＊球狀部分是由一百二十七片鏡玻璃（mirror glass）組合而成的。

［大阪府廳本館］
平林金吾、岡本馨／
1926年／大阪府大阪市中央區大手前2-1-22

AVANZA之際，又被送回原來的地方，藥師堂的設計也配合AVANZA，改建成現代樣式。

⑦ 大阪府廳本館

萬城目　終於輪到大阪府廳了。老是提到自己的小說，真的很抱歉，這是在《豐臣公主》的尾聲出現過的府廳。

門井　我對那個畫面印象深刻。不過，這麼近看，感覺很有權威呢。巍然聳立，彷彿與大阪城對峙。

萬城目　光看外觀，說是軍令部也不奇怪，給人粗壯、高壓、冷漠的感覺。但進去一看完全不一樣，非常豪華。很像小時候在繪本裡看到的阿拉伯王宮，二樓是迴廊，豎立著好幾根粗大的柱子，從下面往上看會全身發麻。

門井　一進去，正中央就是一座大樓梯。

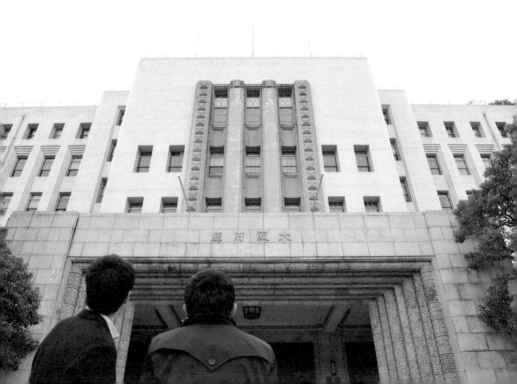

万城目　我印象中的外國城堡就是這樣。

門井　這樣的設計很有趣呢，我覺得女性都會喜歡。可以拖著長裙，從二樓邊睥睨下面的人，邊故作優雅地走下來。

万城目　對啊，就像《歌劇魅影》的化裝舞會那一幕。

門井　若考慮到空間使用效率，就不可能把樓梯擺在正中央。通常會把樓梯擺在角落，中途設個平台，再轉折而上，這樣才是有效利用空間的基本做法。由此可見，這個設計注重的是外觀給人的強烈震撼感，而不是使用的方便度，就公家機關而言，是劃時代的建築（笑）。

⑧ 大阪城天守閣

万城目　從府廳渡過護城河，就是大阪城了。門井兄的推薦名單裡有大阪城天守閣，但恐怕有很多人會質疑，大阪城算是近代建築嗎？

門井　城郭本身是由豐臣秀吉興建，但天守閣建於昭和六年（一九三一年），是道道地地的近代建築。

万城目　裡面就是大樓。

門井　從外面看是城郭，裡面卻是鋼筋水泥結構。而且，跟隔壁的前第

＊大阪府廳本館原本因為重建問題而風雨飄搖，可能是電影《豐臣公主》多次在這裡拍攝外景，多少也推了一把，首長說：「這是有歷史價值的建築，我想當成觀光景點，加以利用。」正在檢討做成美術館，加以利用。（万城目）

［大阪城天守閣］
大阪市以「大坂夏之陣圖屏風」為藍本設計／1931年／大阪府大阪市中央區大阪城1-1

四師團司令部廳舍一樣，都是當時的市民捐款蓋起來的。可見當時的大阪人，有蓋兩棟那樣的建築的財力。因此，我想把天守閣當成繁榮的大大阪的象徵。

萬城目　對喔，是昭和六年嘛。

門井　大正十四年將四周村鎮合併，大阪市人口竄升為日本第一。這樣的狀況一直持續到昭和七年（一九三二年），天守閣就是在這期間的顛峰時期蓋的。重建是市民的夙願，景氣好也推動了實現。不單單只是復原，而是集結近代建築學精髓的一大企劃。

還有，剛才萬城目兄說新井大樓是與朝陽相稱的建築，我個人認為大阪城正好相反，與夕陽相稱。

萬城目　啊，說得也是。

門井　搭乘京阪電車去梅田喝酒時，在京橋站與天滿橋站之間，從電車

窗戶望出去，可以看見在大樓間隱約浮現的天守閣。那沐浴在夕陽下的身影，不管看幾次都會怦然心動。

萬城目　真的很漂亮。

門井　相反的，與朝陽不相稱。可能是因為我個人的意識，認為那畢竟是戰敗的城郭，而且，天守閣不是到處都使用了黃金嗎？

萬城目　黃金容易反光。一大早被照得閃閃發亮，的確不太相稱。

門井　朝陽原本就是俗物啊（笑）。意味著一天的開始要「加油，好好幹」，是邁向俗世的精神象徵吧？夕陽卻是一天的結束，意味著「辛苦了」，再回到原來的自己，是詩意的象徵。

萬城目　漫畫《小拳王》裡的矢吹丈，向來只在夕陽中奔馳，大阪城也一樣呢。

⑨ 前第四師團司令部廳舍

萬城目　這棟建物就在大阪城天守閣旁邊呢。

門井　原本是陸軍司令部，純粹就是辦公大樓。

萬城目　什麼時候建造的？

＊不過，以歷史形象為重的話，這座天守閣使用再多的黃金都不為過，畢竟是太閣大人的城郭。（門井）

［前第四師團司令部廳舍］
陸軍第四師團經理部／1931年／大阪府大阪市區大阪城 1-1

門井　　跟天守閣一樣，建於昭和六年。如我剛才所說，財源是來自市民的捐款。聽說市民捐款給這棟建物，是希望以後大阪城周邊的腹地可以開放給一般人進入。當時，這一帶散布著軍方設施，市民不能進去。在設計上，經常看到旅遊書上說是歐洲古城風，但在我看來，比較像是從古城衍生出來的宮廷建築風。就像位於馬德里郊外的埃斯科里亞爾修道院，說是城堡，還不如說是比較粗糙的宮殿。

萬城目　　陰鬱的氛圍，很適合日本陸軍。

門井　　很難得有軍事設施可以逃過戰火，戰後交給大阪府警局使用，最後變成了市立博物館，這段歷史也很有趣。處於文化與非文化之間（笑）。現在博物館也搬去其他地方了。

萬城目　　真是浪費了少有的建築。

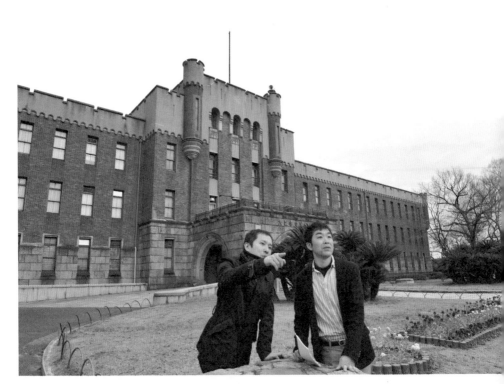

門井　這樣的變幻無常，正好與天守閣形成對照。

萬城目　小時候，我爸媽常帶我來大阪城，我總覺得這棟前司令部好陰森，是很像妖怪的建物。

門井　用妖怪來形容真的很貼切呢。

萬城目　我感覺前司令部散發著「不要看我」的氛圍。

門井　因為這裡曾是前市立博物館，所以聽說現在也被當成了大阪歷史博物館的資料庫，裡面好像有收藏歷屆大阪市長的照片，半夜摸進去看到那些照片，應該很恐怖吧（笑）。

⑩ 芝川大樓

萬城目　來到淀屋橋附近的芝川大樓了。這是非常上相的大樓，所以我從很久以前就想來看看。

門井　把入口設在十字路口的角落，是很有趣的構造呢。

萬城目　前CHEZ WADA也是。

門井　沒錯。通常會把入口設在面向馬路的地方，當時為什麼會這樣設計呢？

［芝川大樓］
澀谷五郎、本間乙彥／
1927年／大阪府大阪
市中央區伏見町3-3-3

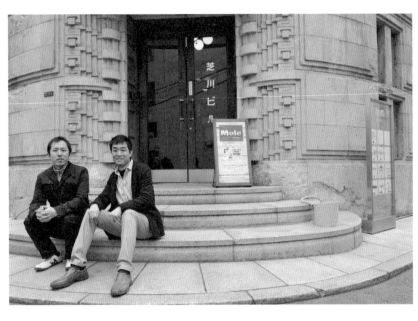

門井　　其一，我想是因為玄關周邊的裝飾比較容易施工。其二，可能是有結構上的問題。譬如說，以當時的技術，牆壁必須盡量加寬，否則結構會比較弱。

萬城目　現在很少看到這樣的玄關周邊，感覺很新鮮。以角落的入口為焦點，用廣角拍攝，就能拍出縱深很長的照片。現在看著實景，老實說，感想是照片照得太漂亮，害我太過期待了。

門井　　因為是石造，所以外牆也有多處缺損。

＊玄關大廳設有信箱。

＊把正面玄關設在角落的外觀。

萬城目　牆壁已經破破爛爛得差不多了，被東西撞到就掉一片，頗有真實的生活感。

門井　說到石頭，只能任憑破損，或是重新堆砌，是很難修復的建材。

萬城目　旅遊書上說「裝飾會讓人聯想到馬雅印加文明」，所以我也覺得「啊，真的是呢」，但靜下心來仔細看，你不覺得味道很像特立獨行的居酒屋嗎？

門井　沒錯，跟堂島的藥師堂一樣，當時的木匠一定會想「幹麼啊，叫我們做這種怪東西」。

萬城目　不過，裡面真的不誇張，帥呆了。明明有管理員，樓梯扶手卻會摸到灰塵，也別有一番風味。

門井　玄關的信箱也很不錯。如果有這樣的集合住宅，我還真想搬進來呢。每個房間的門都是綠色，掛著房間號碼的牌子。

萬城目　在這裡租個房間當工作室，想必會心情大好──在最裡面擺張古董桌、柯比意（Le Corbusier）的椅子，放上打字機──然後玩遊戲（笑）。這是最極致的奢侈。

門井　哈哈哈哈。

＊後來仔細想想，芝川大樓會設計成馬雅印加風，很可能是因為帝國飯店的關係。

由法蘭克‧洛依‧萊特（Frank Lloyd Wright）建造的帝國大飯店，完成於大正十二年（一九二三年），就在落成慶祝舞會當天發生了關東大地震，但帝國大飯店不但沒有倒塌還完整無缺（看起來），因此大獲好評，相同意匠的「萊特式」建築很快在全國各地流行起來。

帝國建築的設計就是馬雅印加風。芝川大樓是在昭和二年（一九二七年）落成，所以應該是正好趕在流行期間準備開工。（門井）

030

⑪ 大阪農林會館

門井　我覺得大阪農林會館的使用方式，與剛才的芝山大樓頗為相似。

萬城目　這邊比較多時尚的商店，不過，同樣是每個房間都有各種不同的人租來當工作室，氛圍的確很相似。

門井　門井兄常來這裡買東西吧？

萬城目　是啊，這裡有不錯的文具店、舊書店，所以我常來。如果能再多一家喫茶店會更好。

萬城目　這裡算是成功的招商大樓呢，或許可以稱為概念大樓（concept building）吧？凡事講究、有某種方向性的人，會認定「就是這裡」，選擇在這裡開店。直到最近，才有一群懂得欣賞的人，認為農林會館這種老舊的建築很有品味。

門井　頂多就是這十多年的事吧。

萬城目　有年輕人把新宿黃金街的店面重新裝潢使用，也有年輕人在大阪的南船場、南堀江，重新整修舊大樓進駐。

門井　例如重現京都町家的町家咖啡店。

萬城目　就是啊，後來承接的年輕人正努力重建在泡沫經濟一度瓦解的東

［大阪農林會館］
三菱土地／1930年／
大阪府大阪市中央區南船場3-2-6

＊在這場對談後，二樓開了一家煎茶的咖啡店。（門井）

西。現在的年輕人很了不起。

門井　說得一點都沒錯。

萬城目　他們認真工作、生孩子、支付老年人的年金，全都很偉大。真的是很優秀的一代。這是善，這就是善。

門井　你真是大大稱讚同世代的人呢（笑）。這背後也有諷刺的另一面，話說年輕世代為什麼會注意到近代建築呢？因為數量正在減少當中。剛開始只被視為破舊的建築，一一拆除，拆除到某個臨界點，就產生了「其實很珍貴、別具風味」這種完全相反的價值觀。

萬城目　變成不平凡的、特別的東西。

門井　相較於一般大樓，在實用面上有種種缺失，例如冷氣不夠冷、縫隙有風吹進來、地震時會有危險等等。只因為變得不平凡，才能夠繼續存在。

⑫ 綿業會館

門井　天色都暗了，終於到最後萬城目兄推薦的綿業會館了。

萬城目　在我心中，這棟建物就像永遠的偶像，但今天也只能悠然神往

＊原本是為三菱商事大阪分店所做的設計，所以像商業大樓，設有升降式信箱（Chute Post）。

［綿業會館］
渡邊節、村野藤吾／1931年／大阪府大阪市中央區備後町2-5-8

了。老實說，這次的企劃我也大大參考了《大阪現代建築》（橋爪紳也監修／青幻舍）這本導覽書……

門井　很好的一本書。

萬城目　這本書無論介紹哪棟建物，基本上都是低調、客觀的記述。唯獨在介紹綿業會館時，迸出了「特大鑽石」這麼熱情的句子，所以我從很久以前就覺得這棟樓似乎與眾不同，心想哪天有機會一定要進去瞧瞧……

門井　很難進去吧？

萬城目　基本上只有會員可以使用，我詢問過後，知道每個月的第四個禮拜六有收費參觀會，但要事先申請。對住在東京的人來說，時間很難配合。就在那段期間，我正好看到厚厚一本介紹這棟綿業會館的全彩頁書

＊從正面入口往裡看。外觀、壯麗的內部請看一七一頁之後的〈後記對談〉。

034

籍，不禁嘆為觀止。沒想到日本有這樣的建築，內部豪華到令人目瞪口呆。

門井　今天有整修工程，一樓蓋著藍色布幕，只能從門縫觀看。

萬城目　好可惜。綿業會館的外觀，看起來很純樸吧。

門井　可以說是紳士的瀟灑吧？就像手工精巧的西裝，不會標新立異，是沉著穩重的設計。

萬城目　因為是真正有錢的人才能來的地方。

門井　當然，小地方非常考究，每個樓層的窗戶都是不同的意匠，尺寸也越往上越小，是絕妙的設計。

萬城目　從照片來看，裡面的氛圍酷似大阪府廳。二樓有迴廊環繞，懸掛著吊燈，極盡漫畫世界般的奢華，現在成了會員們的沙龍。

門井　企業界的大人物們應該會把那裡當成社交場合，開早餐或午餐等餐會吧。說到大阪，一般人都會想到相聲、章魚丸子、阪神虎隊等庶民形象，這些都沒有錯，但我要強調的是，也有其他少爺文化、一流的沙龍文化在大阪生根。

＊在野村大樓那篇介紹過的安井武雄很喜歡撞球，連自己作品的竣工典禮都因此遲到，這也算一種少爺文化。（門井）

結束探訪

萬城目　以前我住的地方附近，有個叫「空堀的榎木大明神」的地方。很久後，我回去一看，隔壁已經變成空地，我怎麼想都想不起來原來是什麼建築。

門井　建築就是這麼虛幻無常，轉眼間就被遺忘了。

萬城目　這附近可能有很多建物，在不知不覺中消失了。老朽成危樓，沒錢也沒必要再修補，就只能消失了。

門井　建築跟圖畫、雕刻不一樣，不堪使用就形同死亡，是無法靜態保存的文化財產。這麼想來，近代建築的最大敵人，既不是天災也不是戰爭，而是現代人的經濟觀念。

萬城目　沒錯，在大阪也是因為年輕人有興趣使用，近代建築才又活了過來。

門井　大阪的遺產稅沒東京那麼高，所以不賣也還好，現在到處都還看得見因此倖存下來的大樓。

萬城目　歷史性的建物可以實際進入、觸摸，也可以在那裡開店或當工作室。不斷彰顯這樣的魅力，或許是很重要的關鍵。

036

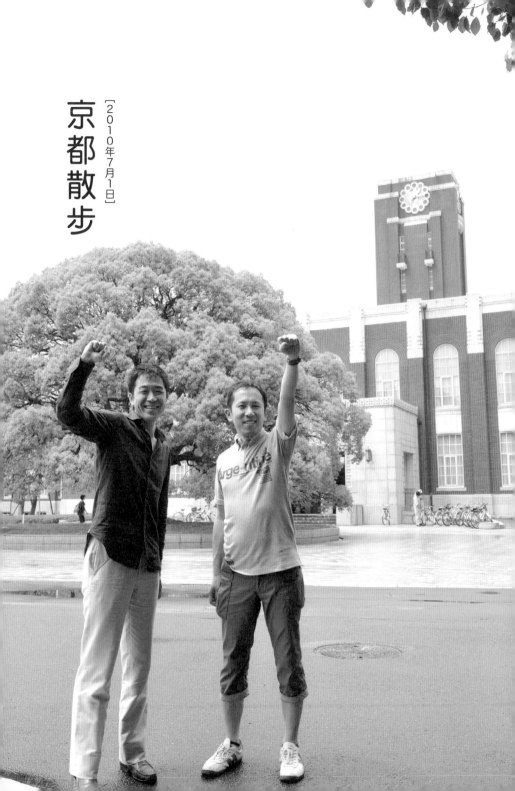

京都散歩

【2010年7月1日】

京都近代建築地圖

❶進進堂 [門]
❷京都大學鐘塔 [萬]
❸同志社女子大學詹姆士館 [萬]
❹SARASA西陣（前藤之森湯）[萬]
❺龍谷大學本校 [門]
❻梅小路蒸氣機關車館 [門]
❼九条山淨水場幫浦室 [門]
❽1928大樓 [萬]
❾日本生命京都三条大樓 [門]
❿京都文化博物館別館 [萬]

[萬]萬城目先生的推薦　[門]門井先生的推薦

篇章頁照片：京都大學鐘塔

❶ 進進堂

門井　繼大阪之後的建築對談第二回，來到了京都大街上。

萬城目　文藝春秋的月刊小說雜誌《OORU YOMIMONO》，今年創刊八十週年了，聽說現在我們所在的進進堂喫茶店也八十週年了。

門井　店老闆還在牆上貼著「今後亦將以作為京大第二圖書館為己任繼續努力」的告示，感覺有傳統的驕傲。

萬城目　第二圖書館啊（笑）。

門井　進進堂雖是我推薦的地方，但我跟萬城目兄都曾住過京都。當我回想在這裡度過學生時代做過什麼事，首先浮現腦海的就是進進堂。因為當時我租房子住在百萬遍，從那裡往東走，有好幾家不錯的舊書店連成一排。一家一家逛，逛到最後就是進進堂。從裡面不斷飄出咖啡香，偏偏走到那裡時已經沒錢了。

萬城目　因為是在逛完舊書店之後啊。

門井　窮學生最享受不起的就是咖啡之類的奢侈飲料。

萬城目　咖啡三百四十日圓，現在這個價錢根本不算什麼。

門井　當時會不由得計算，省下一杯咖啡的錢，就能買三本文庫本。最

［進進堂］
熊倉工務店／1930年
／京都府京都市左京區北白川追分町88

後只好聞香聞個夠就回家了，所以這裡可以說是青春的心靈創傷之地。

萬城目　曖違已久的咖啡的味道怎麼樣？

門井　美味極了，有我以前的淚水的味道（笑）。那時，我曾在外面羨慕地往裡面看，留下「啊，京大學生都很用功呢」的深刻印象，每個人不是在看書就是在寫報告。

萬城目　對京大的學生來說，進進堂是怎麼樣的喫茶店呢？

門井　包括我在內，我周遭的人都沒去過進進堂喫茶店。

萬城目　哇，大受打擊（笑）。

門井　感覺是司法考試的重考生、研究所學生或是有點年紀的人去的地

※我曾經買了高達二十四萬日圓的全集，結果兩個月都只靠吐司、植物奶油、鹽過活。（門井）

方。我在京大待了五年，只為了就業去過進進堂一次，去見企業的招募人員。

門井　我還以為京大的學生都在這裡讀書呢。

萬城目　其實不用功的人比較多（笑）。我跟門井兄一樣，住在百萬遍附近，卻一次也沒去過舊書店。在來這裡的斜坡途中有電玩店，我只會去那裡看中古軟體，從來沒去過那裡以東的地方，所以永遠到不了進進堂。

門井　好遙遠的距離（笑）。

萬城目　但今天仔細看裡面，感覺氣氛沉靜，是很不錯的喫茶店。

門井　進進堂的椅子和長桌子，是後來成為國寶級人物的黑田辰秋的初期作品。這件事任何一本旅遊書都有記載，我當然也是進去前就知道了，但喝著咖啡就把這件事給忘了。不過就是一般桌子、一般椅子，有地方磨破了、也有汙漬，邊邊還被裁掉了，卻仍然被當成日常必需品持續使用，或許以家具來說真的是傑作吧。

＊黑田辰秋（1904-1982）木工、漆藝家，曾參加柳宗悅等人所提倡的民藝運動、製作皇居的家具，被認定為國寶級人物。

❷ 京都大學鐘塔

萬城目　去年我曾經在鐘塔下面的紀念大廳演講，老實說，那時我偷偷去參觀了鐘塔裡面（平常禁止進入參觀）。

門井　好羨慕。

萬城目　這座鐘塔不是一天會響三次嗎？有個屹立不搖的傳聞，說是京大的校長會爬上鐘塔敲鐘。

門井　哈哈，很像京大生會說的話。

萬城目　機會難得，我就問這裡的職員那個傳聞是不是真的，他說不是。

門井　你居然問了（笑）。

萬城目　他建議我上去確認是不是真的，我就不客氣地爬上了螺旋階梯，發現裡面有德國西門子公司製造的巨大控制盤在轉動時鐘、敲響時鐘，並不是校長上去敲鐘。從控制盤延伸出來的四根軸子骨碌骨碌轉動，四周的時針就跟著動。鐘塔是建於大正十四年（一九二五

［京都大學鐘塔］
武田五一、永瀨狂三、坂靜雄／1925年／京都府京都市左京區吉田本町

＊起初向京大徵詢時，京大似乎有意讓我們進入鐘塔採訪，但後來又說「萬一一般人看到報導也說要來參觀就麻煩了」，以這種極為官方的理由拒絕了採訪。我實在很不希望從京大聽到這種心胸狹窄的話。在文化上，這座鐘塔是具有極高價值的偉大設備，應該向全世界大大宣傳才對……（萬城目）

年），所以八十五年來，都是靠同樣的機械結構在轉動。

門井　鐘塔曾一度燒毀，是京大第一位建築系教授武田五一設計、重建了現在的鐘塔。

萬城目　聽說現在只剩下住在一乘寺的電器行大叔可以替歷史如此悠久的西門子公司的時鐘做維修，等他退休後不知道該怎麼辦。

門井　這豈不是鐘塔的危機？

萬城目　是啊，太老了，老到沒有留下操作手冊之類的東西，培養接班人是很重要的課題。

❸ 同志社女子大學詹姆士館

門井　從京大沿著今出川通往西走，就會看見同志社女子大學。我是同志社大學的校友，但同志社的學生也只有在畢業典禮時可以進入女子大學的校園。萬城目兄怎麼會知道女子大學的詹姆士館，還推薦了這棟建築呢（笑）？

萬城目　哎，有太多的巧合。我為了寫《荷爾摩六景》，想去參觀同志社大學，便在附近晃來晃去，正好看見這裡掛著「同志社大學畢業典禮」的

［同志社女子大學詹姆士館］
武田五一／1914年／京都府京都市上京區今出川通寺町西入ル

牌子。我當然會以為「啊，原來這裡也是同志社」，何況校園裡也有很多男生走來走去。

門井　我了解。

萬城目　我一走進去，就不經意地晃進了正前方的詹姆士館。氣派非凡的建築，著實動人肺腑。逛著逛著，又不經意地晃進了裡面的資料室。

門井　你不經意地晃進了很多地方呢（笑）。

萬城目　不知道為什麼裡面都是同志社女子大學的沿革說明，我心想「咦，有點怪喔」（笑）。

門井　畢業後就沒來過這裡，所以走在女子大學的校園裡，我也有種奇怪的感覺。待在京大時感覺很輕鬆，待在同志社女子大學卻渾身不自在。

萬城目　可能是校內充滿異國風味，讓人不由得神經緊繃起來。

門井　原來如此，的確是。

萬城目　剛創立的同志社女子大學，是超級女子學校吧？學生是少數菁英，老師都是外國傳教士，對千金小姐們的教導十分嚴格。

門井　詹姆士館與京大的鐘塔一樣，都是武田五一的設計。頗有武田的味道，雖然使用紅磚，但處理得十分高雅，外觀不會給人強悍的感覺。

萬城目　而且是瓦片屋頂。

※走廊上擺著長椅，拱形牆壁使走廊看起來更長。

門井　磚造建築很重視在建物四角堆砌牆角基石（corner stone），這裡卻連這個都沒有。

萬城目　這所女校建築很適合追求時尚的褲裝打扮吧？跟撐著洋傘、穿著皮鞋的千金小姐太搭調了。

門井　同樣是紅磚建築，卻沒有銀行建築那樣的壓迫感。同志社是信奉美國式新教的學校，所以從外觀到內部的裝潢，給人的印象都是嚴守規律時代的古老、優良的美國建築。

萬城目　我聽宣傳室的人說過，詹姆士館的走廊窗邊，設有摺疊式的寫字檯，女學生們會靠外面的光線站著讀書。前幾天，「NHK特別節目」介紹了中國鄉下的學校，從早上五點就有很多學生聚集在學校的電燈下背書，我心想「啊，以前的女學生也是這樣讀書書呢」。

門井　當時的氛圍可能很像中世紀的基督教修道院吧。同志社的創立者新島襄的夫人八重女士，是前會津藩士的女兒，也是個了不起的女中豪傑。據說在會津攻防戰時，曾主動拿著斯賓塞槍去射殺官方軍隊。所以，同志社女學生的樸素、嚴格的教育環境，應該是強烈受到八重女士的影響。聽說她的狩獵技術也比老公好，搭人力車時會跟新島襄並肩而坐。

萬城目　好震撼啊……在當時是不可能的事。

門井　新島襄曾留學美國，當然能接納女性的權利。所以在創立同志社英語學校僅僅兩年後，便在明治十年（一八七七年）的極早時期創立了女子大學。

④ SARASA西陣（前藤之森湯）

門井　連續兩棟都是大學建築，這次氣氛一百八十度大轉變，來到以前的澡堂。現在已經改成咖啡店的前澡堂「藤之森湯」。萬城目兄為什麼會推薦這裡？

萬城目　不好意思，又要提起自己寫的書了。我要寫《荷爾摩六景》時，去立命館大學取材，附近正好有間由長屋大雜院改建的guest house，

＊在這場會津攻防戰中，官方軍隊裡的奇兵隊有個男人叫片山東熊（請參照第五十五頁）。這個後來被譽為日本第一宮廷建築師的男人，有可能在那時候被八重射殺了。（門井）

[SARASA 西陣（前藤之森湯）]
京都工務所／1930年／京都府京都市北區紫野東藤ノ森11-1

門井　跟進進堂一樣，屋齡八十年。

萬城目　說到近代建築，幾乎都是大樓，加入一棟這樣的建築也不錯吧？

門井　這些磁磚真的很美。

萬城目　那家guest house的對面，有間名叫「船岡溫泉」的老舊澡堂。因為我住的地方沒有浴室，所以我每天都去那裡洗澡。有一天，聽說船岡溫泉的經營者，以前還經營過另一間澡堂名叫「藤之森湯」，這間澡堂建築已經變成很有氣氛的喫茶店。我是聽到「很有氣氛的咖啡店」就想掀桌那種人（笑），但既然被說得那麼神，我就姑且去看看囉，沒想到那裡的磁磚真的美極了。我立刻拍下來，當成手機待機畫面。

門井　是這樣啊，立命館大學離這裡很近。

萬城目　是我學生時代的朋友經營的，所以我去住了那裡，一晚大約一千五百日圓。

萬城目　這棟完全是木造建築，太了不起了。巧的是，這兩棟屋齡相同的建物，現在都是開喫茶店。屋齡八十年的建物，整棟成為喫茶店，在東京應該看不到吧。

門井　在我來這裡看到實物之前，原本有點懷疑，澡堂完全是和風木造建築，真的可以在這次的近代建築對談中介紹嗎？但是，坐在這裡這樣品嘗咖啡，我的想法被徹底顛覆了，覺得這裡說不定才是真正代表京都的近代建築。誠如萬城目兄所言，很難在其他城市看到這種木造建築，主要是因為京都沒有經歷過戰災、震災。

萬城目　說得也是，能像京都這樣留下木造建築，就是奇蹟了。

❺ 龍谷大學本校

門井　又來到大學了，這是位於西本願寺旁的龍谷大學本校。

萬城目　門井兄怎麼會知道龍谷大學本校呢？過著一般生活的人，通常沒有機會來這裡吧？

門井　其實，我今天是第一次來（笑）。我很喜歡看出版社的社史，曾經翻閱中央公論社的社史，原來中央公論社是源自西本願寺。我發現西本

＊從正面入口處的氣派的唐破風（譯註：傳統日式建築設置在入口處上方的一種裝飾。）屋頂，可以看出澡堂往昔的風采。

［龍谷大學本校］
設計者不詳／１８７９年／京都府京都市下京區七条通大宮東入ル大工町

125
｜
1

願寺從很久以前就對近代日本有特殊貢獻，於是產生了興趣。這次是很好的機會，當然要來看看。另外，我對所謂的擬洋風建築也有興趣。

萬城目　什麼是擬洋風建築？

門井　就是沒有○○設計、△△工務店施工的保證，而是由江戶時代以來和風建築的職人們，使出渾身解數，光靠自己的技術嘗試在建築中導入洋風意匠的建物。最有名的是松本的開智學校，但在明治的最早期是十分艱難的時期，所以只是過渡期的產物。

萬城目　龍谷大學本校是在明治十二年（一八七九年）完工，在我們今天造訪的建物中算是非常早期。

門井　現在親眼看到，覺得很意外，這麼說或許對不起職人們，但我真的很訝異，在明治十二年時，竟然可以把西洋的東西消化到這種程度。老實說，我還以為會看到更四不像的建築呢。

萬城目　知道設計者是誰嗎？

門井　不詳，應該是沒沒無聞的工匠。

萬城目　會不會是外國人？

門井　可能有人指導，但沒留下紀錄。

萬城目　畢竟是國會、憲法都還沒有成立時的建物。

＊本校門旁的前守衛室。

門井　柱子是木造，牆壁是日本自古以來的灰泥，外側是貼石頭。

萬城目　咦，貼石頭？

門井　屋頂當然是鋪瓦片。使用的是純和風建築技術，卻有車庫、角落基石等等，也掌握了西洋建築的重點。和、洋配合無間，整體毫無破綻。要說是寺廟，看起來很像；要說是西洋建築，看起來也很像。江戶時期日本工匠的技術累積有多深、有多富柔軟性，這就是證明之一。

萬城目　它給我的第一印象，是很像新加坡的萊佛士酒店（Raffles Hotel）。夾著正館的南北棟的二樓有露台，如迴廊般長長延伸，真的很有萊佛士酒店的味道。

門井　原來如此。擬洋風建築就是有種難以形容的異國風情。殖民樣式（colonial）是配合當地氣候、風土來改善本國樣式的建築，所以很可能跟擬洋風建築有相通之處。

萬城目　外觀是西洋風，裡面卻是道地的和風。

門井　那種擬洋風建築的模樣，正象徵著西本願寺近代以來的處境，我稱為三重苦，因為進入明治時期後，西本願寺面臨了三大危機。一是基督教的傳來，剛才的同志社就是代表勢力，尤其是新教襲來，舊有佛教開始顯得陳腐。二是對佛教本身的強烈抨擊，也就是所謂的廢佛毀釋。（譯

＊前面提到的大阪城天守閣，是「鋼筋水泥造但和風」，而這裡是「木造但洋風」。就某方面來說，剛好是一對。（門井）

註：明治初年的排斥佛教運動。）三是否定
宗教本身的現世思想盛行，以福澤諭吉為
代表，主張今後是實用時代，精神世界已
經沒有價值。西本願寺被這三大困逼
得走投無路，陷入窘境。要在新時代中存
活，就不能再安於自古以來的佛教。既然
這樣，就創立引進西洋意匠的新學校，為
淨土宗的未來培養人才吧，西本願寺這麼
想，並決定出版新時代的雜誌。

萬城目　那就是《中央公論》。

門井　　原本是名叫《反省會雜誌》的禁
酒運動雜誌。「禁酒」是由一群美國新教
徒發起，以清教主義（Puritanism）為
基礎的社會改良運動。日本佛教界利用這
個運動來改革佛教，形成獨特的景象。後
來，這本《反省會雜誌》脫離禁酒運動，
轉型為所謂的綜合雜誌。發行單位也從京

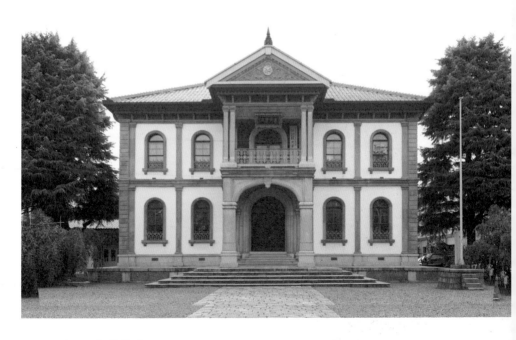

都搬到東京，不久後改為《中央公論》，脫離佛教，邁向了獨自的路線。

萬城目　京都的和尚們還滿大膽的。這群與佛教相關的人，竟敢在十多年前還有新撰組橫行的京都，蓋起這麼雄偉壯麗的擬洋風建築。我想這就是京都人不知道是保守還是機靈的堅韌吧。引進新的東西，用完便丟，是真正的「傳統京都」的做法。

門井　我可沒那麼說喔，大阪人還真嚴苛呢（笑）。

⑥ 梅小路蒸氣機關車館

萬城目　我從以前就對梅小路蒸氣機關車館很有興趣，但這裡成為門井兄推薦的近代建築，我心想：「咦，車庫也算近代建築嗎？」覺得很不可思議。

門井　　　這裡的確與大樓建築不同，沒有任何裝飾性的要素。呈扇形擴散開

［梅小路蒸氣機關車館］
渡邊節／1914年／京都府京都市下京區千本通七条下ル觀喜寺町

*　轉型為綜合雜誌重新出發的《中央公論》，是在登張竹風的小說爆紅後開始暢銷。登張竹風是個海量的酒豪。

來的設計，看在現在的我們的眼裡，是有種獨特的視覺性樂趣，但這純粹只是追求機能性的結果，誠如萬城目兄所言，與其說是建築還不如說是車庫或倉庫。

萬城目　這次為什麼會想把這裡列入推薦名單呢？

門井　其一是設計者意外的有名，就是渡邊節。上次我們走訪大阪的近代建築時，萬城目兄對紳士般的大樓綿業會館讚不絕口，渡邊節就是設計那棟大樓的建築師。

萬城目　哦，是這樣啊。

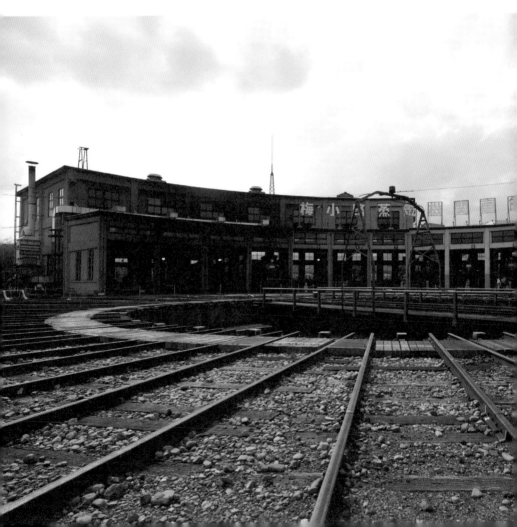

門井　他從東大畢業後，在鐵道院工作。雖然設計這個車庫純粹是為了公務，但獨立門戶後蓋出像綿業會館那種極盡奢華的建物，還是讓我覺得很有趣，一個人竟然可以設計出性格全然不同的建物。其二是每次來這個車庫，都能深切體會到蒸氣機關對日本近代是多麼重要。

接下來要去的灌溉用渠道琵琶湖疏水，是以前為了連接滋賀與京都的船運而建造的。第一疏水是在明治二十三年完成，但船運機能可以說是維持不到二十年，因為客人都被陸上運輸搶走了。搶走客人的代表，就是蒸氣機關車。

萬城目　今天我第一次看到在眼前冒煙的機關車，黑煙的威力、汽笛的音量都非比尋常。在《龍馬傳》中，看到蒸汽船的龍馬嚇得腿都軟了，現在我總算可以理解龍馬的心情了（笑）。

❼ 九条山淨水場幫浦室

萬城目　從蹴上往上坡走，來到了可以看見九条山幫浦室的地方。幫浦室蓋在完全想像不到的地方，我們從斜上方的坡道拚命望向那裡的姿勢，很像偷拍的犯人，在偷窺祕密的軍事設施。

＊《龍馬傳》是 NHK 在 2010 播放的大河劇，由福山雅治飾演坂本龍馬。

［九条山淨水場幫浦室］
片山東熊、山本直三郎／
1912 年／京都府京都
市山科區ノ岡夷谷町

門井　由被譽為宮廷建築第一人的片山東熊設計，是名副其實的宮廷建築的壯麗建物，悄悄聳立在山川環繞的偏僻地方，實在太不相稱了。

萬城目　飄散著廢墟感。

門井　話說，堂堂一流宮廷建築師，怎麼會建造幫浦室這麼務實的建物呢？因為這棟建物其實與京都御所有關。疏水是指挖一條隧道，從山前的琵琶湖引水到京都的小運河，在明治四十五年第二疏水完工時，同時把水引進了御所，以備紫宸殿不時之需。

萬城目　是預防火災吧？

門井　沒錯，是來自「萬一起火就用琵琶湖水來撲滅」的想法。但當時的紫宸殿比周圍的建物高出許多，又是傳統的稻草屋頂，非常容易起火。後來才知道光靠琵琶湖疏水的水壓，消防栓的水根本不能灑到屋頂。於是在高山地方挖了蓄水池，用幫浦把水抽上來，抽到比紫宸殿屋頂更高的位置，再從地下管路一口氣沖下去。這麼一來，打開消防栓，水就能噴到超越紫宸殿屋頂的高度。

萬城目　沒開玩笑？那種事（笑）從鴨川接力傳水桶就能解決啦。

門井　用水桶澆也澆不到屋頂。

萬城目　那就放棄啊（笑）。總之，就是蓋了一間大沖水馬桶廁所嘛。上

＊起初，開通疏水的計畫，遭到京都以外的所有居民反對。滋賀縣民說琵琶湖會枯竭，大阪府民說淀川會氾濫（疏水最終會流入淀川），東京居民說會流入淀川，東京的反對論代表是福澤諭吉。（門井）

面有個水槽，喀嚓扭動栓子，水就會因為重力沖下來。

門井　御所的水管浪費了多少金錢，不是現在的我們所能想像的。

萬城目　不過，從蹴上到御所的距離也太遠了吧……

門井　聽說放水測試成功了呢。不過，也不知道是幸還是不幸，從來沒發生過因火災而放水這種事。

萬城目　明治天皇都不在紫宸殿了，沒必要那麼做吧……

門井　可是，大正天皇的即位典禮是在紫宸殿舉行。可見，御所水管可能是由東京的宮內省主導的計畫，而不是京都。設計幫浦室的片山東熊的頭銜，也是宮內省內匠頭。

　　順道一提，這間幫浦室會設置面向疏水的玄關門廊，也是為了大正天皇。據說，原本計畫即位時，從琵琶湖那邊搭船經由疏水到京都，最後沒照計畫進行，但京都這邊已經做好面向河川的門廊迎接大正天皇，原本所有人都要在幫浦室前排排站等候陛下。

萬城目　讓大正天皇鑽過疏水的隧道來京都？

門井　疏水的功用原本就是船運，會有這種想法也無可厚非。結果門廊一直沒使用，逐漸生苔頹圮了，也就是我們現在看到的樣子。片山東熊是宮廷建築師，所以他蓋的建築都極其輝煌壯麗，最經典的就是赤坂離宮。

＊大正天皇即位典禮是在1915年舉行。

056

這點我不太喜歡，不過，這間幫浦室還蓋得滿低調的，外觀高雅，並不惹人厭。

萬城目　如果說很像遊戲「惡靈古堡」的洋館，大概會惹惱他吧（笑）。

門井　聽說裡面只悄然擺著幫浦機械。

萬城目　門井兄居然會知道這種地方。

門井　是學生時代，有個對近代建築很有興趣的朋友告訴我的。在十多年前，應該還是知者知之的產業遺產，現在很多旅遊書也都有記載。

萬城目　我們對近代建築的感覺、掌握方式，這十年來有很大的轉變。

門井　我們接下來要去的三条通，就是最能表現這種心態轉變的地方吧。

⑧ 1928大樓

門井　所以，我們從蹴上直直往西走，來到了寺町三条。萬城目兄推薦的1928大樓，是前大阪每日新聞社（報社）的京都分社。

萬城目　這條寺町以西的三条通，就跟大阪的堀江或南船場一樣，是把老

[1928大樓]
武田五一／1928年／京都府京都市中京區三条通御幸町東入弁慶石町

舊大樓重新裝修，讓時尚的店進駐，最近又活絡起來的區域。十多年前，還沒有這麼多人潮。

門井　沒錯，頂多只知道從這條路去烏丸通很方便。

萬城目　不過，可能是因為這棟1928大樓就在寺町附近，從以前就給人高雅的感覺，也有亮麗的店進駐，感覺很像大樓重整的先驅者。我還是學生時，曾不經意地晃進去過，裡面充斥著給人壓力的時尚感，我記得我察覺「啊，這不是我該來的地方」，很快就出去了。

門井　一副窮酸相的學生不小心走進去，一定會被白眼。

萬城目　不知道該高興還是該悲哀，這樣的店越來越多，這棟1928大樓簡直成了時尚大街的玄關口。如果說是由烏丸通殿後，那麼，這棟1928大樓就是前鋒。

門井　就像是三条通的父權象徵。

萬城目　這棟大樓還是很怪異，有奇怪的星形露台、星形窗戶。讓我不禁擔心，報社進駐這麼輕佻的大樓好嗎？

門井　星星是每日新聞的標誌啊。我記得現在每日新聞社的社章，也是眼睛裡有顆星星的藍色標誌。

萬城目　這棟大樓也是武田五一的設計吧？從鐘塔、詹姆士館那種大學建

＊星形窗戶的由來是……

築，到星形的怪異大樓，真是個領域廣闊的建築師。

門井　星星這個主題，可能是業主每日新聞的要求，但老實說，一般建築師應不會接受這樣的條件。星形再怎麼處理，感覺都很俗氣吧？

萬城目　總覺得有點像柏青哥店。

門井　但武田五一卻處理得十分圓滿，充分展現他的融通性。

萬城目　沒想到東大畢業的京大教授這麼好溝通。

門井　萬城目兄推薦的五件當中，有三件是武田五一的設計，由此可知，走在京都路上，隨便丟石頭都會丟到武田五一的建築。京都市政府、府立圖書館的設計都是武田五一，最奇怪的是連平安神宮的大鳥居也是。

萬城目　咦，是嗎？

門井　他還參與了平等院鳳凰堂、法隆寺的修理，工作領域要說寬廣也行，要說沒原則也行。有個活躍於大阪舞台的建築師名叫片岡安，他與武田是東大的同屆同學，個性卻完全相反。片岡是個獨裁者，會毫不客氣地對自己的徒弟說：「也不想想你是靠誰在賺設計費。」武田則是個豪邁的人，即使聽到徒弟說：「老師沒什麼代表作呢。」他也是笑咪咪的。從這個星形窗戶，就可以看出他的為人。

萬城目　我懂了，他對業主也是笑咪咪的。

＊三条通是從蹴上到嵐山附近的東西走向道路，自古就是京都的中心地，十分繁榮，尤其是從寺町通到烏丸通附近，還留下很多明治以來的西洋建築。除了這裡介紹的1928大樓、日本生命京都三条大樓、京都文化博物館別館外，還有前不動貯金銀行京都分行（現在的名稱是SACRA）等紅磚或石造建築，以不到一公里的間隔鱗次櫛比的景象十分壯觀。很多建築都被當成招租大樓使用中，所以可以進入，對喜歡近代建築的人來說，是很開心的事。

＊梶井基次郎的著作《檸檬》中提到的丸善，也曾經在這條三条通上。（萬城目）

060

門井　武田在東大當副教授時，去了歐洲留學。明治三十六年，京都高等工藝學校（現今京都工藝纖維大學）成立，他便臨時中斷學業，回國擔任教授。後來在名古屋待過一陣子，於大正九年就任京都大學建築系的第一屆教授。可以說是跟京都最有緣分的建築師。接到市政府的委託，就做出市政府的味道；接到大阪每日新聞社的委託，就做出大阪每日新聞社的味道。我認為這樣的彈性、人際關係良好，是他在京都成功的祕訣。

萬城目　（斬釘截鐵）京都的人不會光看為人就接納一個人。帝大畢業、是個偉大教授的頭銜，才是最重要的。一般人再怎麼堆滿笑容，端不出成績也沒用。

門井　說得也是，就某方面來說，或許是貴族般、天皇般

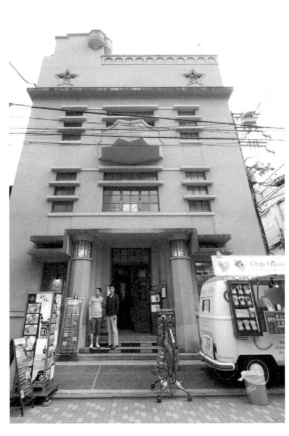

的大度豁達，讓大家接納了他吧？對了，據說取名為五一，是因為他是排行第五的長男。

萬城目 咦，他上面四個都是姊姊？難怪長大後這麼大度豁達（笑）。

門井 而且是老么，備受寵愛，受高等教育。

萬城目 那麼，家庭成員才是他在京都成功的祕訣囉？

⑨ 日本生命京都三条大樓

萬城目 從三条通繼續往烏丸方向前進，就是日本生命（人壽保險）大樓，這裡是門井兄的推薦。

門井 當然是因為這棟建築很有意思，而且設計者是剛才提過的片岡安。武田活躍於京都，片岡則是以大阪為主要戰場。這兩位同屆同學都是以關西為據點，從事的工作卻成對比，所以我想看看這棟建築。

我認為片岡安抽中了兩支好籤，一支是成為辰野金吾在關西的搭檔。

萬城目 大阪的辰野·片岡建築事務所，是建造出很多名建築的事務所呢。

門井 另一支好籤是成了片岡直溫的女婿。說到片岡直溫，在日本史的

【日本生命京都三条大樓】
片岡安／1914年／京都府京都市中京區三条通高倉東入ル桝屋町75

＊為什麼在我的發言中，有時會隱約感覺到我對京都的冷嘲熱諷呢？因為我正式成為作家後才知道京都的真面目，留下了難以忘懷的印象。出道作品《鴨川荷爾摩》出版一個月後，

教科書上，是以若槻內閣之失言大藏大臣（財政部長）聞名。

萬城目　他曾說東京渡邊銀行會倒閉，引發了金融恐慌。

門井　他是土佐人，心高氣傲，在財界的所作所為充滿魄力，坂本龍馬如果再活長一點，大概就是度過那樣的人生。對不起，容我說說片岡直溫這個人。

萬城目　請說（笑）。

門井　他的父親是幕府末期的勤王志士，身為志士卻很早就病死了，直溫五歲時被送去寺廟當小和尚，吃盡了苦頭。聰明的他沒辦法受高等教育，長大後先在土佐的政府機關工作。但他這個人性情剛烈，熱中自由民權運動，身為公務人員，竟然大肆批判高知縣知事，最後當然被開除了，便去東京投入了伊藤博文的門下。之後成了跟屁蟲，深獲青睞，當上了官僚。就在這時候，有人來找他開人壽保險公司。

萬城目　所以他就開了人壽保險公司⋯⋯

門井　對啊，他一頭栽進這個保險事業，短短幾年就讓「日本生命」壯大起來，成為日本第一大人壽保險公司。他自幼喪父，被迫度過一貧如洗的生活，是這樣的經歷帶來的成果。

萬城目　這樣啊，他是個偉人呢。

我趁回大阪老家時，順便去京都的書店一家一家打招呼。

正好一個禮拜前，我也一家一家拜訪過東京的書店，他們對無名作家的歡迎，熱烈到令人驚訝。我因此被捧上了天，再加上這本書是以京都為舞台，所以我幾乎是以凱旋的心情闖入了京都。

結果，我見到了京都真正的模樣。

京都一點也不友善。不管哪家書店的人，都以困惑的表情迎接我，沒有人答應讓我放簽名書。寫以京都為舞台的書、畢業於京都大學，都沒有任何幫助。能不能端出成績，才是所有一切。這時我才知道，學生時代是被當成「客人」般對待的身分，現在是被當成一個大人看待了。

京都著實是個難纏的地方。（萬城目）

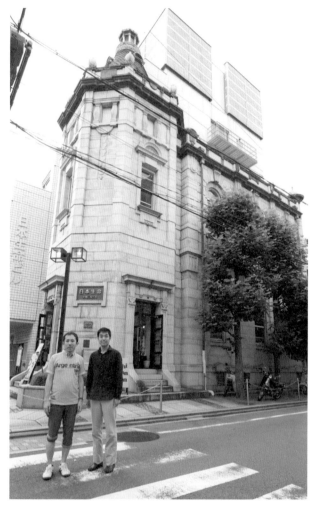

門井　　他挾著這樣的成績，以眾議院議員的身分進入中央政界，終於爬到大藏大臣的位置，卻在最後一刻抽中了下下籤。我對這樣的片岡直溫產生了興趣，才會注意到這棟日本生命大樓。把自己的公司交給女婿設計，給我的觀感確實不太好，但御堂筋的大阪總店是交給其他人設計，所以就

不跟他計較了（笑）。

萬城目　設計很有時尚感，另外，大半改建成現代風，唯獨面臨馬路的部分建築保留以前的樣貌，這樣的結構也很罕見。

門井　裡面重新改建，但外面部分保留，是採取所謂的保存立面（facade）的手法，為街道景觀做點貢獻。

萬城目　只保留邊邊，很像把一條吐司吃到只剩單邊耳朵（笑）。

門井　你又形容得很貼切呢（笑）。三条通果然是近代建築的寶庫，這麼窄的街道有中京郵局、日銀京都分行、日本生命、每日新聞。可能是因為這樣，才會想出保存立面的辦法，起碼留下外側。

⑩ 京都文化博物館別館

門井　建築散步即將邁入終點，我們來到了京都文化博物館的別館（前日銀京都分行）。

萬城目　這是建築界泰斗辰野金吾的設計吧？紅磚搭上白線，十分壯觀。身為建築師，他是個具有強大魅力的巨人，對東京人說起東京車站、對大阪人說起中央公會堂，無人不知無人不了。（門井）

萬城目　這是典型的辰野式建築，令人驚嘆。

［京都文化博物館別館］
辰野金吾、長野宇平治／1906年／京都府京都市中京區三条通高倉西入ル菱屋町48

＊三条通有那麼多近代建築，是因為戰前這裡是京都最大的商業街道。也因為東海道五十三次、譯註：江戶時代建設完善的五大道路之一。）的終點是三条大橋，所以從德川時代開始就是繁華街道，一直持續到明治以後。但明治末期，橫貫南邊的四条通也發達起來了，可能是因為拓寬了道路，又鋪設了市營電車。現在，京都的商業機能都轉移到四条通

曉。

門井　有趣的是，東京、大阪的日本銀行同樣出自辰野之手，卻是所謂的古典樣式、白色石造建築的厚重設計。

萬城目　啊，真的呢，只有京都的日本銀行比較可愛。

門井　為什麼會這樣呢？根據我個人的推測，是因為辰野設計完前兩棟東京、大阪的日銀後，辭去了東大教授的職位，成了一般人民。

萬城目　就像NHK的主播變成自由業。

門井　真的很有趣，被稱為辰野式的紅磚、白帶設計開始引人注目，就是在他辭職以後。可能是成為自由業，成立了事務所，還是需要被大眾接受，所以為了不要太過嚴肅，他就試著展現更親民、更容易理解的古典性吧。

萬城目　不管任何時代，自由業都很辛苦呢。

門井　即便是辰野金吾，也不是獨立創業後就

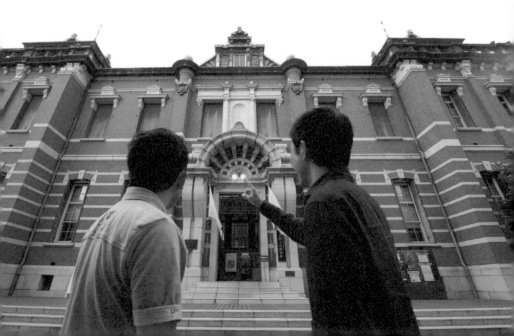

萬城目 我喜歡這種紅磚的辰野式。知道越多關於他的事，就越覺得他是個多才多藝、工作多樣化的建築師，但留到最後的還是紅磚建築。

※對了，我學生時代曾經在這棟博物館打工，好像是為踢球活動的會場做準備。（門井）

萬城目 我喜歡這種紅磚的辰野式。知道越多關於他的事，就越覺得他是個多才多藝、工作多樣化的建築師，但留到最後的還是紅磚建築。

萬城目 不斷接到官方的案子。在東京，辰野・葛西建築事務所在接到東京車站的大案子時，辰野召集所有員工，對他們說：「請各位放心，從現在起，兩、三年都有飯吃了。」

結束探訪

萬城目 走訪一整天，看到以前的澡堂變成高級咖啡廳、日本生命大樓變成古色古香的和服店。以前的建築改變內部，依然健朗地存活著，讓人覺得不愧是頑強的京都。

門井 琵琶湖疏水也是。引水成為船運的運河，現在還是被當成水上道路。

※目前飲用琵琶湖水的人口，應該是京都市多於大津市。（門井）

萬城目 引進所有新的事物，卻不失自古以來的日本傳統感覺，充分展現出城市的魄力。大村益次郎只是比一般人早使用鉛筆，便被指為「開國派」，這裡是進入明治時代後他被砍頭的城市，卻在十年後堂而皇之蓋起了龍谷大學的本校。

門井　不知不覺中，還成立了同志社那樣的耶穌學校。

萬城目　吸收能力太強了，可以讓異物成為自己的東西。不過，最後都是用完即丟（笑）。

門井　萬城目兄被稱為「京都的作家」，就某方面來說，也是被這個城市賦予了某種任務。

萬城目　是啊，不斷被利用再利用，最後京都留下來了，我消失了（笑）。京都就是有這種惡魔的魅力，讓人覺得這樣也無所謂，只要彼此相愛過就夠了。

門井　今天看的建築，也沾染了這樣的毒素，似乎都與不屬於這世界的東西緊緊相連。原本，近代建築應該是現世的合理性象徵，並以此為金招牌存活下來。

＊新島襄原本就不是京都人。他是在上野國安中藩（譯註：上野國（現群馬縣）碓冰郡安中地方的小藩。）的江戶藩邸出生長大，幾乎可以説是土生土長的江戶人。很喜歡蕎麥麵。（門井）

神戸散歩 【2010年10月25日】

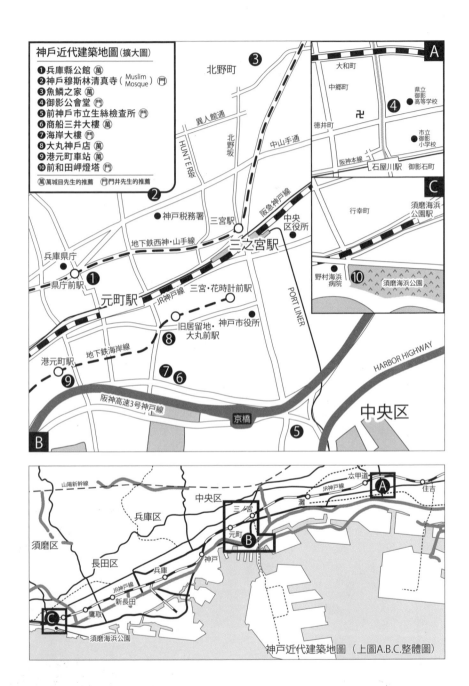

神戶近代建築地圖（擴大圖）

❶ 兵庫縣公館（萬）
❷ 神戶穆斯林清真寺（Muslim Mosque）（門）
❸ 魚鱗之家（萬）
❹ 御影公會堂（門）
❺ 前神戶市立生絲檢查所（門）
❻ 商船三井大樓（萬）
❼ 海岸大樓（門）
❽ 大丸神戶店（萬）
❾ 港元町車站（萬）
❿ 前和田岬燈塔（門）

（萬）萬城目先生的推薦　（門）門井先生的推薦

北野町

大和町
中郷町
県立御影高等学校
徳井町
市立御影小学校
阪神本線
石屋川駅　御影石町

異人館通
北野坂
HUNTE坂
中山手通

阪急神戶線

神戶税務署
三宮駅
地下鉄西神・山手線
中央区役所

兵庫県庁
三之宮駅

県庁前駅

行幸町
須磨海浜公園駅

元町駅
JR神戶線
三宮・花時計前駅

野村海浜病院

須磨海浜公園

旧居留地・神戶市役所
大丸前駅

地下鉄海岸線

港元町駅

阪神高速3号神戶線

京橋

PORT LINER

HARBOR HIGHWAY

中央区

神戶近代建築地圖（上圖A.B.C.整體圖）

山陽新幹線
六甲道
JR神戶線
住吉
中央区
灘
兵庫区
三ノ宮
須磨区
元町
長田区
兵庫
神戶
JR神戶線
新長田
鷹取
須磨海浜公園

❶ 兵庫縣公館

萬城目　建築對談系列經過大阪、京都，終於來到了神戶。

門井　好期待。首先是萬城目兄推薦的兵庫縣公館，是前兵庫縣廳。

萬城目　這次是不熟悉的土地，所以我是看資料，選擇了自己想看的地方。行政最高層的建物，都是當地的象徵性存在，比如大阪就是大阪府廳，京都就是京都市政府。來到神戶，我想也應該先看這個地方。

門井　看過後覺得如何？

萬城目　太驚訝了，完全沒有高高在上的感覺。完工是明治三十五年（一九〇二年），締結日英同盟那一年吧？建於日本今後將稱霸世界的時期，卻充滿田園風情，庭院的氣氛也很像學校花壇。老實說，我還以為會更霸氣一點。

門井　當時的縣廳，與銀行並稱權威建築的兩大巨頭，但誠如萬城目兄所言，這裡卻給人安詳的感覺。雖是縣廳，卻做了中庭，還有環繞的迴廊，非常奢華，可能是為了採光吧。

萬城目　好美啊。原來這就是神戶？感覺像冷不防地被打了一拳。中庭讓人想起古老、優良的女子學校。穿和服褲裝的女學生，一定跟這裡很搭

篇章頁照片：海岸大樓

［兵庫縣公館］
山口半六／1902年／
兵庫縣神戶市中央區下山
手通4-4-1

配。

門井　設計者山口半六，活躍於明治前半期，是日本建築師的前驅，原本在東京就職於文部省，專門設計學校相關建築。會來關西是因為得了肺結核，必須搬到溫暖的地方療養，於是辭去工作，在兵庫縣的須磨開始生活。靜養兩年後，確定沒辦法治癒了。在當時，肺結核是絕症，他自知不久於人世。這時候，山口半六所做的事，就是以關西為舞台再度積極展開工作。那之後，短短五、六年就去世了，但這期間完成了無數的工作，這棟兵庫縣廳就是最後的工作之一。在瀕死狀態下投入縣廳設計，還能做出如此安詳的感覺，更令人驚嘆。

萬城目　可能是知道死之將至，反而不會太在意得失。

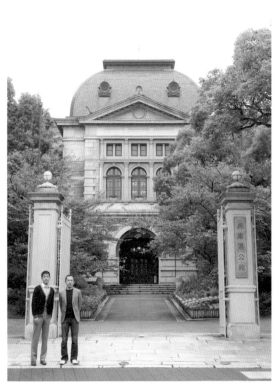

＊結果山口半六沒能看到這棟縣廳完工，於明治三十三年（一九〇〇年）與世長辭，享年四十二歲。（門井）

❷ 神戸穆斯林清真寺（Muslim Mosque）

〔神戶穆斯林清真寺
（Muslim Mosque）〕
Jan Josef Švagr／
1935年／兵庫縣／
神戶市中央區中山手通
2-25-14

萬城目　走上坡道，來到了清真寺。建築趣味迥然不同，是門井兄的推薦。

門井　神戶不是港都嗎？來的當然不只是歐洲人、美國人，還有印度人、鄂圖曼土耳其人千里迢迢來當傭人或侍者。這麼一來，自然就出現了這樣的清真寺，我認為這也是港都風格的象徵。

萬城目　對於伊斯蘭教，我有不太好的回憶。以前我一個人去馬來西亞旅行，擅自晃進了一間大清真寺。正在參觀內部時，被一位女性叫住，她問我：「Are you Muslim?」我回答：「No.」她立刻叫我出去。我是在前門脫了鞋，跟其他人一起光著腳進去的，她卻要我馬上從附近的後門出去。那間清真寺很大，我光著腳走在圍牆與建物之間的石子路上，千辛萬苦才回到前門。

門井　哎呀，光著腳嗎？

萬城目　是啊，這是我唯一一次跟回教徒之間的接觸，所以今天要來這裡，心裡其實有點害怕，幸好沒人在（笑）。

門井　這裡平時應該還是當成教會使用吧？

萬城目　當然啊。因為有半圓形屋頂、有尖塔，所以從遠處也馬上知道「啊，是清真寺」。

門井　入口處也有阿拉伯圖騰，小歸小，還是齊聚了所有清真寺的要素。

剛才萬城目兄在對面的阿拉伯食材店的收銀檯，跟

*從遠處看，尖塔很像問荊草，很有親切感。（門井）

看起來像是回教徒的女性交談，都說了些什麼？

萬城目　我嘗試買了印尼產的羅望子果汁。看起來很好喝，沒想到那麼酸，我第一次喝到這種味道，就問她是什麼，她說是豆子的果汁，我實在喝不下去，最後放棄了。

門井　有這樣的阿拉伯食材店，足以證明清真寺已經在當地生根了。

萬城目　女性店員也用頭巾藏住了頭髮。看起來像是日本人，可見伊斯蘭教徒的集團，具有強大的功能。

*入口處的阿拉伯圖騰。

❸ 魚鱗之家

門井　繼續爬上坡道，走過車子也進不去的小路，就是魚鱗片之家。

萬城目　老實說，這裡有我個人的回憶。成為作家之前，我來過一次，在酷熱的夏天爬上坡道，爬了又爬，好不容易才走到魚鱗之家前面，卻因為入館費用太高，受到重大打擊。

門井　聽說一個人一千日圓。

萬城目　當時我剛辭職，沒有工作，說實話，根本付不起一千日圓。很丟臉，只能再往回走。偏偏這裡不付一千日圓進去裡面的話，從外面連外觀都看不見。所以，今天能夠以採訪的名義進去，簡直是……

門井　是雪恥嗎？

萬城目　到了現在三十四歲，終於可以鑽過那個入口了──雖然今天也不是自己付錢（笑），真是感慨萬千。

門井　看過後覺得如何？

萬城目　首先，我想說一件事。那就是這棟魚鱗之家的旁邊，還有一間一模一樣的建築。

門井　魚鱗美術館。

[魚鱗之家]
設計者不詳／1905年
／兵庫縣神戶市中央區北野町2-20-4

萬城目　乍看之下，根本就是完全一樣的仿製品。因為有這棟魚鱗美術館緊貼在一起，所以，我們已經不可能坦然地把魚鱗之家看成單一個建築。

門井　沒有先做功課，很難了解這兩棟建物的關係，看起來也很像一棟大房子。

萬城目　仔細看，構成鱗片的石板瓦，一片一片的質感都明顯不一樣，所以看得出來美術館是後來模仿正版建造的。正版牆壁的質感的不均勻做出顏色，純粹是石板瓦的自然褪色，而美術館顯然是一開始就靠著色做出了層次感。在此，我想大聲說，我完全感覺不到這間美術館對正版的敬意。

門井　在歐洲，天然石板瓦是傳統建材。魚鱗之家是明治後期建於租界地，專門提供給外國人的高級出租房子。很可能是經由船運，把日本人不太熟悉的天然石板瓦運到日本，完全顧不得很容易損壞。會這麼大費周章，可見石板瓦對歐洲人來說是多麼貴重的心靈建材。或許就是在異國土地上，會挑起鄉愁的那種建材吧。

萬城目　原來如此。魚鱗之家是有這樣的歷史背景，我越是覺得遺憾，所有權竟然落入會想在旁邊建造山寨版的那種沒品味的人手裡。室內還裝飾著當時應該沒有的詭異雕像，庭院裡也不知道為什麼擺著英國的紅色電話亭。

＊石板瓦是把黏板岩削成薄片的建材，用在屋頂或牆壁。現在有使用水泥靠人工製作成形的石板瓦，所以大多把原來的稱為天然石板瓦，以作為區分。

門井 庭院那個山豬雕像也很怪異，據說摸了鼻子就會得到幸福（笑）。

萬城目 所有東西都不協調，很像八〇年代的科幻，就是泡沫感吧。

門井 我有同感。不過，儘管同意萬城目兄的說法，我還是要為現在的持有人辯護。剛才我們不是提到入館費一千日圓的問題嗎？

萬城目 是啊。

門井 我們動不動就喊說要保存近代建築，叫行政單位出錢，但若以善意來解釋魚鱗之家所做的事，就是民間人士試著自己出錢來做建築的維修、

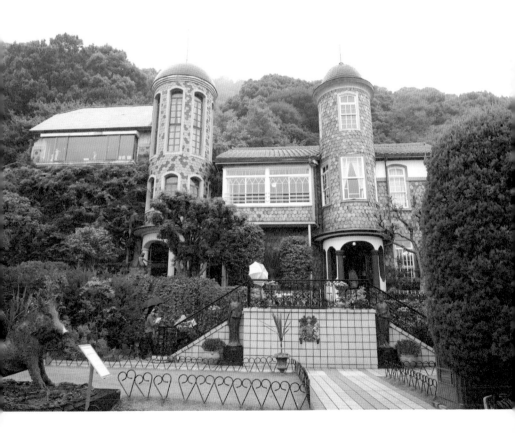

保存。

萬城目　嗯。

門井　民間人士從客人收取昂貴的費用，再用收來的錢做過度的裝潢，藉此維護近代建築。不只魚鱗之家這麼做，整個北野區也都是這麼做，姑且不論對錯，畢竟也是一種保存方式，不能全盤否認。當然，也有人跟以前的萬城目兄一樣，到達後付不起錢，只好敗興而歸。

萬城目　假如有參加學校旅行的國中生，同一組的六個人爬上坡道來到這裡，我認為他們會在門前產生意見分歧。有人說我不付，有人說我要付。今天不是有幾個男生坐在風見雞館前面的廣場嗎？他們很可能是跟我一樣，都不想付錢，覺得來到了不合身分的地方，被這樣的絕望感打敗了。

門井　如果這些孩子因此對近代建築產生不好的印象，以長遠的眼光來看，或許不是件好事……像兵庫縣公館，就是誰都可以免費進去。

萬城目　就是啊。

門井　嗯……沒想到看完魚鱗之家後，會有這麼複雜的感想。

萬城目　這次才看三棟，就想到了這麼多事。

❹ 御影公會堂

萬城目　從高台地方往下走，來到很東邊的東灘地區。在上、上一次的大阪，我們去過中央公會堂，這次是來到御影公會堂。

門井　光以建築的設計來看，說我今天是為了把這個地方介紹給各位讀者才來到神戶也不為過。

萬城目　的確很獨特。

門井　簡直就是獨創，跟全日本的所有建物都不一樣。現在我要來說說這個設計了不起的地方……

萬城目　麻煩你了（笑）。

門井　一言以蔽之，就是既前衛又有很強的故事性。面對建物，從東側（右邊）看起，首先是一般三層樓的裝潢，平靜地揭開了故事的序幕。

接著，放入橫向線條，再用五條直線把建物冷不防地切斷橫線。讓看的人大驚失色，再用曲線進攻直線。靠曲線把建物的轉角修圓。轉角正上方擺著來歷不明的圓盤，藉由神祕的圓盤更加強調曲線性。以故事來說，這裡就是高潮了。然後，繞巡轉角，會看到演奏著曲線餘韻的三面縱向排列的圓形窗戶……

[御影公會堂]
清水榮二／1933 年／
兵庫縣神戶市東灘區御影
石町 4-4-1

＊御影公會堂的屋頂挑高樓梯。

萬城目　三面圓形窗戶，有意思。

門井　我覺得這個圓形窗戶的位置非常絕妙，再高十公分或低十公分都不行。感受完這個曲線的餘韻，又回到直線，然後呈階梯狀噔噔噔從上往下滑，節奏逐漸減弱邁向尾聲。

萬城目　太厲害了。

門井　逐漸減弱的節奏，最後又回到原來的高度，劃下句點。是有漂亮的起承轉合，故事性很高，整體看起來也很前衛的建築。

萬城目　是前前衛。但前衛中有沉穩，與四周的景色十分融合。破舊得恰到好處，不過，或許也可以說是骯髒（笑）。

門井　還有一個值得宣揚的地方，就是這裡的地下食堂。

萬城目　的確很棒，有古老優美的西餐廳氛圍。門井兄，你點的是洋蔥牛肉醬汁蛋包飯嗎？

門井　是啊，這個多明格拉斯醬汁（Demi-glace sauce），聽說燉了十天呢。濃稠、熱騰騰的，洋蔥又脆。蛋包飯也是絕品。萬城目兄點的是什麼？

萬城目　我點的是炸蝦和一盤燉牛舌。

門井　炸蝦看起來也很好吃呢，有頭有尾。

愛米粒出版
Emily

廣　告　回　信
台　北　郵　局　登　記　證
台北廣字第０４４７４號

平　信

To: 愛米粒出版有限公司　收

地址：台北市10445中山區中山北路二段26巷2號2樓

當 讀 者 碰 上 愛 米 粒

姓名：_____　□男 / □女：_____ 歲

職業 / 學校名稱：_____

地址：_____

E-Mail：_____

連絡電話：_____

● 書名：

● 這本書是在哪裡買的**?**

a.實體書店 b.網路書店 c.量販店 d._____

● 是如何知道或發現這本書的**?**

a.實體書店 b.網路書店 c.愛米粒臉書 d.朋友推薦 e._____

● 為什麼會被這本書給吸引？

a.書名 b.作者 c.主題 d.封面設計 e.文案 f.書評 g._____

● 對這本書有什麼感想？有什麼話要給作者或是給愛米粒？

--

※ 只要填寫回函卡並寄回，就有機會獲得神祕小禮物！

讀者只要留下正確的姓名、E-mail和聯絡地址，
並寄回愛米粒出版社，即可獲得晨星網路書店$30元的購書優惠券。
購書優惠券將mail至您的電子信箱（未填寫完整者恕無贈送！）

得獎名單將公布在愛米粒Emily粉絲頁面，敬請密切注意！
愛米粒Emily: https://www.facebook.com/emilypublishing

愛米粒出版有限公司
Emily Publishing Company, Ltd.

萬城目　搭配濃郁的塔塔醬，真的很好吃。蝦子有兩隻，燉牛舌裡面有一整顆的馬鈴薯，旁邊還附有馬鈴薯沙拉（笑）、白飯、義大利麵，到底要給我吃多少碳水化合物啊（笑）。

門井　大阪的中央公會堂，地下也是有西餐廳。

萬城目　是啊，那裡的蛋包飯也很有名。

門井　這兩棟公會堂的共通性很有意思，都是由市民捐款建造。大阪的公會堂是由名叫岩本榮之助的證券經紀人捐款建造，而這棟御影公會堂則是釀酒公司的老闆嘉納治兵衛，支付了百分之九十的建設經費。御影是「灘五鄉」（譯註：灘是在兵庫縣大阪灣北岸，從東邊的武庫川口到西邊的神戶市生田川口的沿岸地帶的總稱，從江戶時代起便是灘酒的釀造地，酒窖分布於今津鄉、西宮鄉、魚崎鄉、御影鄉、西鄉，稱為灘五鄉。）之一，從江戶時代起就有很多所謂的「灘之酒窖」。

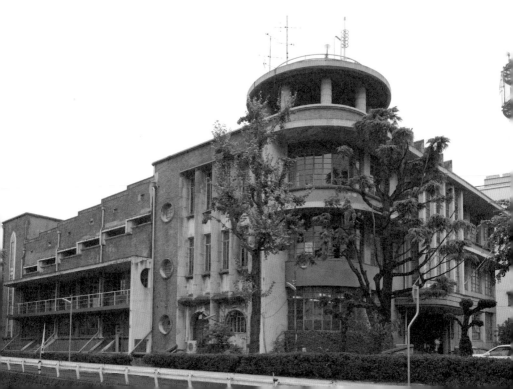

嘉納治兵衛是釀造「白鶴」的釀酒公司老闆。大阪是「證券」，神戶是「酒」，充分展現了城市的特徵。

萬城目　更深入來說，把辛苦賺來的錢一口氣捐出去建造公會堂，是京都人無法想像的事（笑）。

門井　「白鶴」到現在也是大牌子，但令人意外的是，在明治時生意非常不好。就在即將倒閉的緊要關頭，這位第七代傳人從奈良來入贅，採取了近代化的經營方式。另外，正好進入甲午戰爭、日俄戰爭的時代，軍用酒的需求有了爆炸性的增長，也就是給戰地士兵喝的酒。

萬城目　哦，軍用酒啊。

門井　業績因此大幅成長，奠定了今日大公司的基礎。這棟公會堂在平成七年（一九九五年）的阪神大地震時，曾被當成避難所，現在也會用來當吟詩、書法的教室，是對市民的貢獻度極高的建物，所以我殷切期盼這裡可以再整修得漂亮一點。

萬城目　即使老舊了，還是照舊使用，真的很庶民化。

＊這位第七代在第二次大戰時已經退隱，聽到酒窖幾乎都在空襲中燒毀了，他也老神在在地說：「又回到原點了。」真是個大人物。（門井）

❺ 前神戶市立生絲檢查所

［前神戶市立生絲檢查所］

清水榮二／1927年／

兵庫縣神戶市中央區小野

浜町1-4

萬城目　接著往港口方向移動，來到了前神戶市立生絲檢查所。這裡也是門井兄推薦的建築。

門井　第一次聽說神戶有生絲檢查所時，我心中暗想：「咦，為什麼？」因為從明治初年開始出口生絲以來，出口港都是橫濱。我很好奇神戶為什麼會有檢查所，便著手調查，查到是在關東大地震後才有的。也就是說，橫濱港因關東大地震嚴重受損，但生絲是最重要的出口產品，必須設法出口，所以臨時把出口港轉換到神戶。

萬城目　現在變成有點像畫廊的空間，有很多美術大學學生做的奇怪作品。

門井　生絲檢查機器還留在這個房間，沒有撤走。

萬城目　哇，太好了。以前的機器，光看就很興奮。這是我第一次摸到生絲，沒想到這麼柔軟，跟合成纖維完全不一樣。

門井　這棟建物的地點也非常好，就在神戶稅關的對面。在港都，通常是越靠近稅關的地價越貴。生絲檢查所蓋在稅關的正對面，可以看出生絲對日本是多麼重要的產品。

＊玄關的謎般作品。詳細內容請看八十五頁。

萬城目　生絲高居出口第一位的時期的確很長。

門井　是啊，在明治末期時，還超越中國成為世界第一。

萬城目　我成為作家前，曾經在化學纖維工廠工作過，那裡有稱為纖維管理室的部門。要先在那裡檢查OK，才能當成產品賣出去。也就是說，現在是由企業自行檢查品質。但是，在有檢查所的時代，是視為「Made in Japan」的產品，由國家親自做生絲的檢查，可以說是國家的策略、國家的產業。

門井　抱持這樣的想法環視周遭，就覺得老舊房間的每個角落，都繚繞著熱血沸騰的國家企劃的餘味。

基本上，這裡的建築、建物是被視為哥德樣式，因為垂直向上的形象以及入口的尖頭拱門。

萬城目　就像採取極端箝制的管理象徵，給人高壓的感覺。

門井　所謂的哥德式復興（Gothic Revival）樣式，以英國的國會議事堂為典型，總而言之，就是認為「以前比較好」的建築樣式。是「現今社會因為產業革命的關係，過度發達，變得冷漠無情。這樣不太好，差不多該讓大家想起中世紀的優點了」的想法，促成了十九世紀在英國發起的哥德式復興運動，這棟檢查所也是斟酌那樣的潮流建造的。

這樣說來，在英國是對產業革命的反省，亦即反產業革命的建築運動。傳到日本後，卻運用在生絲檢查所這種本身就是產業革命的建築上，可以說又是一個日本人無視歷史脈絡而採行西洋模式的好例子。

萬城目　那之後，生絲產業衰微，現在成了沒什麼權威的學生遊戲場所，這又是一種歷史的諷刺吧？

對了，關於這棟建築的設計，有個東西似乎引發了議論，就是玄關那個謎般的作品。有人說那是設計成蠶的頭部，你看得出來嗎？

門井　嗯──看起來是不像芋頭蟲的頭（笑）。

依我個人判斷，不是蠶的頭，下半部好像是桑葚吧？桑葚是聚花果，很像覆盆子，英文是mulberry。

萬城目　哦。

［商船三井大樓］
渡邊節／1922年／兵庫縣神戶市中央區海岸通

門井　既是桑甚，上半部就應該是桑葉吧？我想是把蠶吃的桑葉，跟桑甚融合在一起做出來的圖騰吧？

❻ 商船三井大樓

萬城目　來到前世界地附近，街道就忽然變得時尚了。

門井　萬城目兄推薦的商船三井大樓到了。

萬城目　推薦這裡是因為資料上的照片太迷人了，所以很想來看看，可是……或許該訂定一個「小心照片拍得太好的近代建築」的法則吧？

門井　你真嚴格呢（笑）。沒錯，這本旅遊書上的照片，的確比實物好看。

萬城目　就是啊，可以媲美酒店小姐自我宣傳的照片（笑）。不過，實物也不是完全不能看，是美國風的摩登近代建築，看起來還不錯，只是氛圍跟照片差太多了。我記得大阪也有給人同樣感覺的建築……

門井　是芝川大樓吧？

萬城目　那棟樓在照片上，散發著神祕的氣氛，到那裡一看，竟然像是有點吊兒郎當的老闆經營的概念居酒屋。

5

門井　前租界地附近的電線杆、電線很少，我想照片可以拍得那麼漂亮，可能跟這個有關吧？

萬城目　真的呢，神戶清真寺附近都是電線，使外觀大打折扣。前租界地電線杆很少，是當初埋進了地底下吧？

門井　可能是在設計租界地的階段，就規劃好地下管線了。

萬城目　好厲害。

門井　橫濱與神戶的街道營造，有十五年的時間差。橫濱在幕府末年對外打開了港口，但神戶拖了很久，直到明治元年才設置了租界地，有把橫濱問題拿來作為參考的優勢。設計租界地的受聘雇外國

＊來談談照片與現實之間的差距。

取材時，有時我會用自己的數位相機，拍攝喜歡的建物，但沒辦法拍得很好。與同行的專業攝影師拍的照片，或是當作參考資料的照片相比，魅力和構圖都有雲泥之別。

因此，看到照片，抱著很高的期待挑戰現場，很可能會反而暗叫一聲：「咦？」照片拍得太好，現實就會被賦予不合理的過低評價。可是，拍得不好，我就不會選擇這棟建物。這就是照片給人的感覺與現實之間的差距問題，真是兩難。（萬城目）

人哈特（John William Hart）很厲害，但當時的第一屆兵庫縣知事也非常有能力，這個人就是伊藤博文。

萬城目　那時他才二十多歲吧？

門井　不愧是後來在中央政界不斷往上爬的人，當時就展現了過人的才能，不只是木戶孝允（譯註：活躍於幕府末年到明治時代初期的武士。）的跟班而已。

萬城目　真的很偉大，至今還能影響街道的美麗與否。

門井　設計這棟商船三井大樓的渡邊節，也是設計萬城目兄最愛的大阪綿業會館的建築師。萬城目兄，你很喜歡渡邊節呢。

萬城目　我什麼都沒想而做的選擇，居然重複了，可見我跟他很有緣。可能是因為容易理解吧。我覺得他是個巧妙地抓住了想稍微躋身上流社會的大眾心理的建築師。

⑦ 海岸大樓

門井　商船三井大樓的隔壁，是非常有個性的海岸大樓。

萬城目　把前三井物產的建築改建成高層大樓時，留下了面向馬路的兩面

＊不過，有件事不能忘，那就是租界地並不是什麼時髦的觀光地，而是被設定為治外法權的一種佔領地。

明治政府那麼熱心地修改對歐美各國的不平等條約，就是要把與治外法權相關的所謂「租界地」，改成「前租界地」。

實際上，神戶的租界地曾經基於保護僑居外國人的理由，真的被軍事佔領過。我們正在消費歷史嚴酷的那一面。（門井）

［海岸大樓］
河合浩藏／1918年／
兵庫縣神戶市中央區海岸通3

牆壁，緊貼在高層大樓的外側，裡面已經是道地的現代建築了。

門井　沒錯，是只留下外側的立面保存法，做法跟上次在京都三条通看到的日本生命大樓一樣。三条通林立著很多近代建築，這裡也一樣，因為是前租界地的關係，選擇了這樣的保存方式。不過，使用這種保存方式，主要是為了街道景觀，而不是為了建物本身……

萬城目　結果變成具強烈衝擊性的外觀，以街道景觀來說，這樣好嗎（笑）？不過，不管是以任何形式，把建物留下來絕對是件好事。

門井　海岸大樓的魅力，雖不能以「渾然一體」來形容，但可以說是新舊搭配、上下組合的撞擊。這種視覺上的衝擊就是一切。

萬城目　上半部好像隨時會開始骨碌骨碌旋轉（笑）。

門井　下半部——這麼說好像有點奇怪——

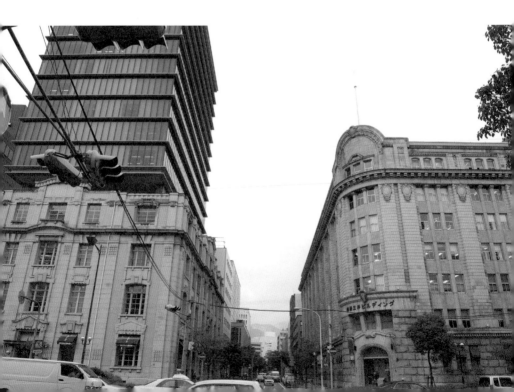

建物的設計者是河合浩藏，跟辰野金吾幾乎是同一個世代。

萬城目　是拜康德（Josiah Conder）為師的第一世代。

門井　沒錯，河合浩藏是工部大學的前身「工學寮」的第二屆學生，但不知道為什麼，畢業時變成了第四屆。

萬城目　是重疊了吧？我也上了五年大學，所以很有親切感（笑）。

門井　事實上，同伴們都很尊敬他，把他當成大哥。不過，在現實中，他也是個大哥大。

萬城目　哈哈哈哈哈。

門井　他似乎很有適應現實的能力，畢業後，來了一個德國的受聘雇外國人貝克曼（Böckmann），說要讓幾個人去德國留學，當然所有人都想去。每個人都說我要去、我要去，競爭非常激烈，當然輪不到成績不是很好的河合浩藏。於是，他想出了一個辦法。想擠進公費留學生的名額，會輸給其他優秀的人才，所以他拜託老師讓他擠進水泥匠、瓦匠之類的工匠名額，這邊的招募名額比較多。

萬城目　原來如此，總之，只要能去德國就行了。

門井　能去就贏了。但是，競爭工匠名額的人也很多，他知道後就拜託貝克曼讓他當口譯。當時確實需要一個日文口譯。最後，他三番兩次想辦

※請注意，神戶有很多「海岸大樓」。這棟是前三井物產的大樓。還有，太近看會看不出上下一體的趣味，所以最好站在馬路對面看。（門井）

※關於受聘雇外國人，請參照第九十八頁的註解。（門井）

法，踢掉競爭者，終於如願以償擠進了工匠名額。他積極採取行動去了德國這件事，後來傳為佳話。

萬城目　很有趣的一個人。

門井　河合浩藏與辰野同樣是紅磚瓦建築世代，精心設計了現在的法務省。

萬城目　這樣啊，跟辰野金吾的東京車站有點不一樣呢。法務省好像是比較無趣的紅磚。

門井　是沒什麼權威的紅磚吧。

萬城目　感覺很簡樸、很像穿著洋裝卻是肩膀下斜的日本人。渡邊節的商船三井大樓散發出來的氛圍，就像時髦、戴著帽子的帥哥紳士，從入口的樓梯噔噔噔噔走下來，而隔壁河合浩藏的海岸大樓，給人的感覺就有點沉重。

❽ 大丸神戶店

門井　往元町走，來到了大丸神戶店。這間原來是液化氣體日本分店，是萬城目兄推薦的建築。

[大丸神戶店]
設計者不詳／1926年／兵庫縣神戶市中央區明石町40

萬城目　請看元町街頭。到處都飄揚著職業足球隊神戶勝利船（Vissel Kobe）的旗子。我現在要說的是，被稱為King Kazu的三浦知良（Mi-ura-kazu-yoshi）還在勝利船球隊時的事。當時大丸神戶店外側環繞著很大的迴廊，柱子與柱子之間有五公尺的寬度，開了露天咖啡店。某個週末，King Kazu開著保時捷來到咖啡店前，穿著上下都是白色的西裝，瀟灑地走下車，坐在路面咖啡的椅子上，大白天就與年輕選手們玩起了撲克牌。

門井　簡直不像日本的風景。

萬城目　Kazuism（三浦知良信念）之一，就是明星必須帶給所有人夢與希望，所以不能稍有懈怠，他時時刻刻都是明星。

門井　在球場外也是？

萬城目　當然。親眼目睹現場的朋友告訴我這件事後，我就很想去看那個

＊在迴廊上，讓思緒奔馳於King傳說中。

傳說的露天咖啡店。

門井　看過後有什麼感想？

萬城目　運氣不好，店前馬路正好在大施工（笑），我想開保時捷去也不行。眼前是一整排的安全圍籬，坐在咖啡店也沒什麼氣氛……就是這樣的感覺，請容我輕輕帶過吧（笑）。

❾ 港元町車站

萬城目　逛完元町商店街，在南京町買了知名的豬肉包子，邊大口吃邊閒晃著往前走，遠遠就看到紅磚建物……

門井　有了前面累積的經驗，我們馬上知道那是辰野金吾建築。走到距離一百公尺、五十公尺，當建物近在眼前時，才發現：「咦？從建物的窗戶可以看到對面的建物耶。」（笑）

萬城目　按理說，應該是看到建物裡面的東西才對，我們卻透過窗戶看到了「○○停車場」的招牌，然後又驚叫：「咦？還看得見天空呢。」（笑）。

結論是，壯麗的紅磚辰野式建築只有牆壁。旅遊書上說，那裡是

［港元町車站］
辰野金吾／1908年／
兵庫縣神戶市中央區榮町
通4

前第一銀行神戶分行的建物，在震災中嚴重受損，現在被重建為地下鐵車站。光看這樣的敘述，當然會以為把整棟樓都改建成了車站。

門井　我也是那麼以為。

萬城目　結果是地面都成了空地，變成青空停車場，只留下辰野式的外牆，作為大馬路的圍牆。還立了說明的牌子呢，上面清楚寫著「前第一銀行神戶分行外牆」（笑）。

門井　好極致的立面保存，真的只保存了立面。

萬城目　真的只有牆壁，好像舞台劇的布景。不過，這面外牆真的很出色，以辰野金吾來說有點俏皮，圖案比平時更精緻。

門井　很有童趣。

萬城目　具衝擊性的外牆，有很多別出心裁的設計，可以享受種種樂趣，比東京車站更有內涵。在辰野式中也算是獨特的建築，所以起碼可以整修成從窗戶看不見對面吧？還有，被選為「前一百名近畿車站」，感覺有點滑稽。論車站機能，這裡不過只有地下鐵的入口而已。

門井　上次走訪的京都，沒有經歷過戰災、震災，所以留下很多古老建築。神戶正好相反，經歷過戰災、震災。而且，震災還是不久前的事。所以，只要能留下來的東西就全都留下來，大概就是這種執念的表現吧？

094

萬城目　我也不怕被誤解，老實說，看到這面牆，讓我想起了經歷空爆的塞拉耶佛（Sarajevo）的光景。還真是象徵震災爪痕的建物呢，這麼一想，我先是忍不住發笑，而後肅然起敬。

門井　變成空地、作為停車場，反而更能鮮活地感受到震災的氣息。

萬城目　是啊，不過，看到牆壁後面停著一輛小型汽車，還是會忍不住笑出來（笑）。

門井　以後會怎麼樣呢？裡面會不會蓋起房子呢？

萬城目　可能會採取海岸大樓的方式，在裡面蓋公寓吧。與車站共構很方便，還可以使用辰野金吾建築的外牆，簡直是極致的奢華。

門井　這個辰野式不太可能這樣保留好幾年，所以讀者們一定要趁現在來看。

⑩ 前和田岬燈塔

萬城目　充實的神戶建築探訪，終於到了最後。不停往西走，便來到了須磨海濱公園。

門井　對不起，這麼遠。

萬城目　這個燈塔連旅遊書上都沒有記載，門井兄為什麼會注意到呢？

門井　不好意思，這要涉及個人私事，我曾帶著家人來這附近的水族館，當時遠遠看見了這個紅色建物。起初以為是消防隊的瞭望台，但又覺得以瞭望台來說高度不夠，後來調查才知道是燈塔，而且是非常重要的文化遺產，害我覺得好遺憾，心想：「啊，當時應該不惜讓家人等待，也要去看個仔細。」（笑）今天來就是為了彌補那個遺憾。現在這麼近看，發現果然很矮（笑）。

萬城目　而且很紅。塗得這麼紅，有英國的風味。

門井　你說對了，這是英國人里查德·亨利·布魯頓（Richard Henry Brunton）的設計。嚴格來說，布魯頓先生建的是第一代的木製燈塔，在明治四年，建於更接近港口的和田岬這個地方。沒多久，發現木造不行，日本人便在布魯頓回國後，建造了第二代的鐵製燈塔，使用了很久的時

［前和田岬燈塔］
里查德·亨利·布魯頓／1871年／兵庫縣神戶市須磨區須磨浦通1─1
須磨海濱公園（移建保存的是1884年使用鑄鐵改建的第二代燈塔）。

＊在古時候，這附近被稱為大輪田泊，是日本最古老的港灣都市。平清盛想把這裡全面整修，當成日宋貿易的據點，是很有名的一件事。（門井）

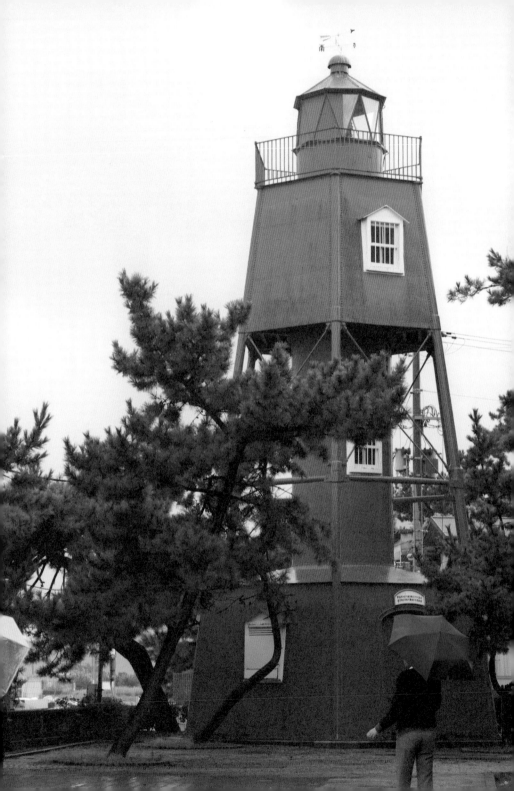

間，直到昭和三十八年（一九六三年）才廢燈，移建到現在的須磨海濱公園。

萬城目 原來如此，有「廢燈」這種說法呢。

門井 若要說先後，最初委託英國派遣技術人員來建造燈塔的是德川幕府，而不是明治新政府。但英國決定人選，派布魯頓來日本時，幕府已經滅亡了（笑）。於是明治政府又重新聘用他，把他稱為受聘雇外國人第一號。

萬城目 第一號耶，好厲害。

門井 可是，你知道這個人在英國是做什麼的嗎？是鐵路技術人員，從來沒有建過燈塔。

萬城目 真是牛頭不對馬嘴（笑）。

門井 可能是產業革命告一段落，鐵路建設的高峰期也過了，找不到工作吧，所以布魯頓先生應徵來日本的工作前，也應徵過印度的技術人員，你知道是哪個領域嗎？是灌溉技術。

萬城目 不管任何工作都行。

門井 結果灌溉被淘汰，日本的燈塔合格了，所以他開始努力學建燈塔。

＊所謂受聘雇外國人，是明治初期為了導入先進文明，由政府當雇主聘請來的歐美人士。譬如，法律的羅勒斯（Karl Friedrich Hermann Roesler）、地質學的諾曼（Heinrich Edmund Naumann）、開拓北海道的克拉克（William Smith Clark）等都很有名。日本政府為他們準備了國務大臣等級——甚至以上——的高額報酬。

在建築學領域裡，有以尼古拉教堂（又稱東京復活大聖堂，Holy Resurrection Cathedral in Tokyo）聞名的康德。辰野金吾、片山東熊、河合浩藏，都是出自這位英國建築師的門下。

（門井）

萬城目　這樣隨便學學，就被稱為「日本燈塔之父」了？哎呀哎呀，也太不把日本放在眼裡了（笑）。

門井　不過，以日本當時的狀況，不被放在眼裡也是無可厚非的事，連座燈塔都沒有。

萬城目　咦，江戶時代沒有嗎？

門井　當時都是石燈籠，因為只有沿岸航海，沒必要從遠處觀望。

萬城目　是嗎？因為沒想過會有來自海外的船吧。

門井　明治以後，日本人也有樣學樣，開始試著用鐵在長崎等地建造了洋式燈塔。布魯頓去視察，覺得鐵架還架得不錯。但是，到上面的燈室一看，只有一盞孤零零的油燈，沒有透鏡或反射鏡等任何東西。

萬城目　這樣看不見吧？

門井　沒有把光線送到遠處的概念。而且，令布魯頓不解的是，還在油燈四周圍了一圈用來糊紙門的紙（笑）。

萬城目　成了方形紙罩座燈。

門井　他問那張紙是用來幹麼的？

萬城目　間接照明啊（笑），讓光線高雅地、柔和地照出去。

門井　氣密性也很差，名為燈塔，卻是風一吹，火就滅了。日本人獨立

＊當時，歐美人要去日本，就會有人說：「不要喝生水、不要走夜路、有人半路推銷也絕對不要拿出錢包。」現在是日本人要去歐洲，就會有人這麼説。（門井）

完成的燈塔只有這種程度，也難怪布魯頓耀武揚威。這就是日本燈塔史的起源。

萬城目　真有趣。聽完你這番話，就覺得這座小燈塔突然變得很有價值。

門井　鐵在海邊很容易生鏽，條件非常惡劣，竟然能保存到現在。

萬城目　這座燈塔是國家登記的有形文化財產，這麼小卻跟大阪城的天守閣同等級，想起來就有點不甘心（笑）。

門井　因為歷史遠比昭和時重建的大阪城天守閣還要悠久。

萬城目　說得也是，這座第二代也是建於明治十七年。

門井　燈塔是近代化最重要的基本建設，從明治初年到十年，工部省的總預算再少，也有百分之二十五使用在燈塔相關方面，多的時候甚至高達百分之四十。畢竟燈塔攸關航海安全、攸關人命，所以來自歐美的壓力非常大。

萬城目　進入明治後，突然變成了海洋國家。被這麼大的海洋包圍的環境，明明從以前就沒改變過……啊，有國中情侶在海岸親熱地跑步。

門井　多麼祥和的光景。

萬城目　直到畢業，他們都會那樣依偎在一起，渾然不知旁邊的紅色建築是日本最初的鐵製燈塔吧？

＊除了來自歐美的壓力外，燈塔「賺不到錢」也是原因之一吧。當時，工部省管轄的事業非常多，包括鐵路、電信、礦山等，這些都有利可圖，所以吸引很多民間資本抱注。燈塔賺不到錢，政府只好自掏腰包。（門井）

結束探訪

萬城目　最後看著海結束，印象就更加深刻了，說到神戶就想到海。除了政府機關、前銀行、公會堂外，今天的十件中有六件，都是在某種形式上與海相關的建築。

門井　沒有刻意選擇，竟出現這樣的結果，令人驚訝。這是大阪、京都都沒有的重點。

萬城目　我在大阪出生，在京都求學，現在住在東京。我有種漠然的憧憬，希望哪天回關西時，可以在神戶住住看。今天實際走一遭，很驚訝果然有非比尋常的飄逸感，整個城市的氛圍淡泊恬靜，十分灑脫自在，洋溢著開放感……

門井　與萬城目兄對京都的評價正好相反呢（笑）。在上次的對談中，你慷慨激昂地訴說著京都這個城市的頑固、倔強。

萬城目　神戶沒有莫名的憂愁或愧疚感。

門井　京都自古以來，累積了中世、近世、近代的歷史，大阪從秀吉之後，多少也有了近世、近代的歷史。但神戶這個城市，幾乎只有近代，尤其是前租界地、山手這幾個區域。所以，心境上自然會比較輕鬆吧？

萬城目　對喔，京都人說起應仁之戰，會說得像是「不久前的戰爭」，神
戶就不會這樣。

門井　因為畢竟是很適合King Kazu的城市。

萬城目　感覺住在神戶，寫起小說可能會如行雲流水（笑）。國中情侶在
近代遺產旁邊卿卿我我，看也不看那東西一眼的模樣，讓我感覺吹起了自
由之風（笑）。

横濱散歩 ［2011年6月20日］

篇章頁照片：橫濱市大倉山紀念館內觀。

❶ 橫濱市大倉山紀念館

［**橫濱市大倉山紀念館**］
長野宇平治／1932年
／神奈川縣橫濱市港北區
大倉山 2-10-1

門井　例行的建築散步，走過了大阪、京都、神戶，算是征服了關西，趁勢邁向關東的第一站是橫濱，首先來到了離橫濱市中心有點遠的大倉山。這裡有點出乎我意料，萬城目兄，你為什麼會選大倉山？

萬城目　我從以前就聽說，大倉山商店街的街道景觀變成了希臘風情，所以很想來看看是怎麼樣的景觀。因為我敢自滿地說，關於希臘的事，我非常精通。

門井　文壇第一希臘通。

萬城目　（抬頭挺胸）是啊，成為作家前，我曾在一九九六年、二〇〇〇年兩度前往希臘，完成了一個人的旅行，把愛琴海的小島幾乎繞遍了，我就是這麼深深愛著希臘。現在若是有機會，希臘仍是我最想再去一次的國家。我心想既然在國內就能享受希臘的氛圍，當然要排除萬難來大倉山啦，於是我興致勃勃地來了，但……

門井　我就坦白說了。像帕德嫩神廟般的圓柱一根根排列在我們眼前，但現在的希臘已經沒有房子豎起這樣的柱子了（笑）。

萬城目　太古老了（笑）。

萬城目　舉例來說，就像為了呈現日本風而重建豎式穴居或架高式倉庫那

麼古老。同樣是希臘，卻是古代的希臘。

門井　這條商店街之所以會變成古代希臘風，跟我們這次的第一個目的

地大倉山紀念館有很深的關係。

萬城目　根據建築師藤森照信所寫的書（《建築偵探 神出鬼沒》朝日文

庫），是在大約三十年前，他發現了前大倉精神文化研究所聳立在大倉山

的山丘上，成為熱門話題，於是橫濱市便買下了那塊地。當地人誤以為那

個建築樣式就是希臘風，把「讓大倉山變成希臘！」當成振興城市的一

環，商店街就變成現在的樣子了。其實，這個紀念館是比古代希臘更久遠

的愛琴海邁諾亞文明的樣式吧？

門井　被稱為 Pre-hellenic（前希臘）樣式。

萬城目　那是昭和七年（一九三二年）的建築，設計者是長野宇平治。根

據藤森的書上記載，長野是以「全日本最懂西洋古典相關建築者」著稱，

顯然是在他研究古典樣式的最後晚年，犯了思想上的錯誤，設計出了以前

的異端樣式。業主大倉邦彥是洋紙批發商老闆，在關東大地震後，對混亂

的日本思想、文化憂心忡忡，於是想到創立精神文化研究所作為重建。

門井　以前周遭好像還有模擬世界地圖的庭院，真想看呢。

106

萬城目　大倉先生把這棟紀念館坐落的隆起山丘，模擬成漂浮在宇宙中的地球。然後，用世界地圖的庭院環繞建物四周，在庭院中心挖一個九公尺的洞，當成「地心」放進石棺，再把青銅柱子豎立在石棺裡。搞不懂這個人在做什麼，真是好玩到不行（笑）。

門井　長野親手建造的主建物，外觀看起來也很奇怪，在排列的柱子

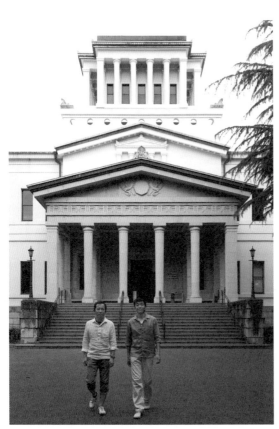

上排列的柱子。據說，Pre-hellenic（前希臘）的最大特徵是下面細的柱子。下面細的柱子，遠看不太牢靠，會給人不協調的感覺。但走進裡面，由下往上看，的確有某種效果，會讓人恍然大悟。

萬城目　下細上粗的柱子，由下往上看就會變成直的。

門井　沒錯，會呈現獨特的量感，很有趣。

上設置三角形屋頂，上面再疊

萬城目　不過，通常不會有人由正下方往上看柱子（笑）。

門井　這個粗細度的差距太大，超乎想像。古典主義柱子的凸肚狀（entasis）（是柱子中間比較粗，逐漸往上變細的樣式），雖然是中間凸出，但大多只是不仔細看不會知道的微妙凸出。這棟大倉山紀念館的圓柱子，卻是從遠處也可以明顯看出下面細、上面粗。長野宇平治也未免太大膽了。

基本上，日本的近代建築師不可能一個人靠一種樣式走天下。為了迎合時代的要求、社會的要求，不管擅不擅長，都要依據建物的性質，分別使用各種樣式。在這樣的環境下，誠如萬城目兄所言，這位長野宇平治還真是貫徹希臘羅馬古典主義，堅持到底的建築師。以世代來說，他是辰野金吾的徒弟。

萬城目　就是所謂的「第二世代」。

門井　包括日銀總行在內，辰野親自建造了很多銀行。長野邊協助辰野，自己也設計了很多銀行建築，逐漸提升了古典主義的造詣。這樣的長野，在晚年集一生之大成設計出來的建築，就是這棟紀念館，所以我以為會更嚴謹、更端莊……

萬城目　好像有點過猶不及，不過，也可能是部分配合業主大倉先生的想

※後面樓梯旁的招牌，上面還留著「大倉精神文化研究所」這幾個字。

108

法。

門井　對辰野金吾來說，長野是值得驕傲的徒弟，曾讚賞他說：「他有

我的作品中沒有的伸展性。」

萬城目　完全正確（笑）。

門井　伸展得太過頭了（笑）。

萬城目　內部非常漂亮，不論是樓梯的石造扶手或是天花板的浮雕都很有

氣氛，所以你不會覺得外觀的怪異有點可惜嗎？

門井　我只覺得這棟建物坐落在蒼鬱的森林裡，竟然還能擁有這麼不可

思議的明亮度。

萬城目　最後若要再補充一句，我要說大倉山不是日本的希臘，起碼不是

我所愛的希臘。

門井　來之前我就想到會是這樣了。

❷ 天主教山手教會

萬城目　從大倉山一路往山手走，來到天主教山手教會，這裡是門井兄推

薦的建築。

[天主教山手教堂]
Jan Josef Švagr／
1933年／神奈川縣橫
濱市中山區山手町44

門井　上次在神戶，不是去過穆斯林清真寺

嗎？那個建築師是來自捷克的史瓦格（Jan Josef Švagr），這位史瓦格在橫濱建造的居然是天主教的建物。我會想看這棟建築，就是因為這樣的趣味。

萬城目　哦，這座教堂的建築師也是史瓦格先生？

門井　剛才我也說過，同一個建築師蓋不同樣式的建物，是理所當然的事。但史瓦格蓋的不但是不同樣式的建物，還是不同宗教。我特別觀察建物有沒有什麼共通點，但乍看之下並沒有相同之處。神戶的清真寺忠實地遵從了穆斯林清真寺的法則，而這座山手教會則是哥德樣式，不論是屋頂向高空延伸的感覺，或是入口處的尖頭拱形，都掌握了近代以後精簡過的哥德式法則。

萬城目　教會是昭和八年的建築，所以比清真寺早兩年。

門井　史瓦格的成長過程，應該跟穆斯林沒什麼關係。事實上，他最有名的作品是北海道的特拉普派（Trappist）修道院，其他還有聖路加國際醫院、天主教豐中教會等等，大多是基督教相關建築。

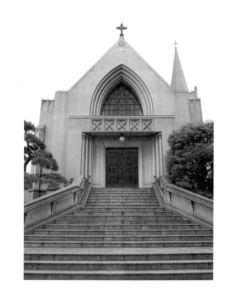

＊但史瓦格並不是從捷克直接來日本。他原本是在美國從事設計工作，因為同樣捷克出身的建築師A・雷蒙（Antonin Raymond），要來日本協助建造帝國飯店，他就跟著來了。當時的美國，扮演著全球民族大熔爐的角色。（門井）

萬城目　這樣的人為什麼會蓋清真寺呢？

門井　大概是因為關東大地震吧？那次地震後，向來幾乎由橫濱獨佔的生絲出貨港移到了神戶，很多印度貿易商也跟著搬遷到神戶。我想是生絲貿易賺了不少錢，就發包給史瓦格先生建造清真寺。

萬城目　那麼，史瓦格先生應該是對哪邊都點頭哈腰吧？譬如說「放心，清真寺也交給我」之類的話。

門井　哈哈哈，可能是。

萬城目　不過，仔細想想，伊斯坦堡的聖索菲亞大教堂，也是在鄂圖曼帝國時代，硬是增加高塔改建成清真寺，所以應該沒什麼顧忌吧，就像日本也有南蠻寺。

門井　在明治以前，連神社、寺廟都沒有區分。

萬城目　對了，這座山手教堂有附設幼稚園，現在正好是接小孩下課的時間。

門井　媽媽們開的高級車不斷湧入教堂的停車場，我們走不出去了（笑）。硬是要跟建築扯在一起的話，就是哥德式建築給人森林樹木茁壯成長般的感覺。而在茁壯成長的哥德式建築前，接送茁壯成長的幼稚園小朋友的光景，則給人溫馨的感覺。

＊順道一提，史瓦格只會說「美女」這句日文，成了他的口頭禪，譬如，他會說：「這棟建物是美女呢。」（門井）

萬城目　會不會扯得太牽強了！（笑）

門井　我還以為你會稱讚我說得妙呢（笑）。

萬城目　呃，我問哥德式。

門井　我答幼稚園。

萬城目　其意為何？

門井　苗壯成長。（譯註：這是日本的文字遊戲，問與答看似不相干，卻有共通之處，譬如：問「迷你裙」答「結婚致詞」，其意為何？「越短越好」。）

萬城目　下台一鞠躬（笑）。

❸ 橫濱共立學園本校校舍

門井　「這裡絕對是很棒的建築！」我懷抱這樣的期待來到橫濱共立學園，果然很棒。能跟這樣的名建築邂逅，整天都會覺得很幸福，這就是這個企劃案的醍醐味。

萬城目　真的是很棒的校舍。

門井　上、上一次，在京都參觀過同志社女子大學的詹姆士館。那個美好的記憶還殘存在腦海，所以我想來橫濱就要來這裡。共立學園有

［橫濱共立學園本校校舍］
威廉・梅利爾・佛利斯
（William Merrell Vories）／
1931年／神奈川縣橫濱市中山區山手町212

＊從這裡畢業的有北村美那。詩人美那是北村透谷的妻子，北村透谷很年輕就自殺了，所以她過得很辛苦。後來去美國留學，回國後在品川女子學校教英文，度過了此生，比透谷優秀多了。（門井）

「橫濱御三家（譯註：德川將軍直系三大家尾張、紀伊、水戶。）」之稱，是優秀的千金小姐聚集的學校。

萬城目　當然也有原本就很優秀的女孩就讀，但這樣走在校園裡，就深深覺得建築或許能培養出宏大的精神，在這所學校度過六年，再怎麼糟的橫濱不良少女，都會被教育成高尚的人。就是所謂的磨去稜角吧，我想這個校園或許能柔和地包容思春期的尖銳。還有，令人驚訝的是，建物非常乾淨。

門井　我也覺得。

萬城目　官、公廳有不特定多數人使用，又沒有錢，所以大多是損壞就算了。但大家使用學校都很小心，還會打掃。

門井　看走廊一塵不染，就知道有多愛惜。

我想參觀這裡的另一個原因是，這裡是唯一橫濱現存的威廉・梅利爾・佛利斯建築。佛利斯是個非常努力工作的人，這輩子設計的建物超過一千五百件，我們的建築散步卻一直沒機會遇上。今天終於

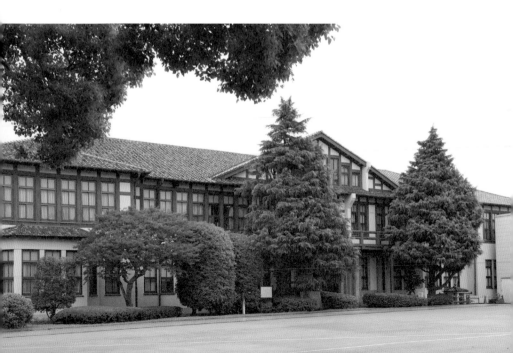

能見到佛利斯的建築，真是感慨萬千。

萬城目　佛利斯很能幹呢。

門井　據說連辰野金吾都只有兩百件左右，所以那是相當大的數量。可以讓我在這裡說說佛利斯嗎？

萬城目　好啊，請說。

門井　佛利斯原本是去滋賀縣近江八幡的商業學校當英文老師，但因為太過熱中ＹＭＣＡ（基督教青年協會）的活動，被佛教界盯上，只好辭去教職，正式開始傳道宣揚新教。後來會自己搞建築，動機可能是想蓋不用太花錢的傳道用建物。自己蓋不需要設計費。他就讀科羅拉多大學時，是專攻建築學，年輕時的夢想曾經是當個建築師。另外，在傳道的同時，他也創立了後來的近江兄弟社，成為活躍的實業家，最有名的是把曼秀雷敦介紹給日本。

萬城目　原來如此，他主要是個傳教士。

門井　看照片像是個戴著眼鏡的溫和紳士，其實是個很好強的人。高中做豌豆發芽實驗時，青少年的佛利斯對老師說：「既然會發芽，就會開花吧？」老師無奈地回說：「在棉花上栽種怎麼會開花呢。」他就把芽帶回家，盡心照顧直到開花，再拿去給老師看。老師說：「開了花也不可能長

114

出豌豆。」他又帶回家培育出豆子，隔年還成功讓豆子發芽了，連老師都不得不服了他。

在他赴任的近江八幡鄉下，很多人討厭外國人，排斥基督教的勢力非常強大，他那麼好強，想必跟他們鬥了很久。

萬城目　真有趣。

門井　另外，佛利斯的建築看起來非常經濟實惠。他蓋完教堂後，生意立刻從全國各地飛來，大家爭相說「我也要蓋、我也要蓋」。原因之一是，同樣的建物他可以蓋得比其他人便宜。其實，從這所共立學園本校的校舍，就可以看出經濟效益的祕密。

萬城目　哦，是什麼？

門井　旅遊書上說這所學校的校舍是half-timbered（半木結構）建築。

萬城目　half-timbered是什麼？

門井　timber是木材，首先不是要把木材當成柱與梁，縱橫架起來嗎？讓柱子露出表面，中間填充泥土、石頭、磚瓦，做出建物結構體，就叫做half-timbered工法。在日本木材便宜，但填充物很貴。這原本是流行於英國，從西洋傳來的道地木造建築，所以成本很高。

※位於本校校舍內的皮爾森Pierson，1861-1939。）紀念禮拜堂。（譯註：美國傳教士George P.

這所共立學園確實是half-timbered，但仔細看校舍，會發現每個窗戶都很大，很多地方都是把窗戶的木框當成柱子。故意把四方形窗開得很大，再把窗框做得很粗，當成結構體。

門井　把玻璃窗偽裝成牆壁嗎？

萬城目　沒錯。從窗戶內側緊緊拉上窗簾，看起來就像填充物，有白色牆壁不斷延伸的感覺。從遠處看，很像古典的莎士比亞時代的half-timbered，其實只是拉起了窗戶的窗簾。據我推測，這就是降低成本的祕訣。

門井　這個樣式樸素簡單，感覺卻很溫馨。

萬城目　感覺很適合吃白飯，而不是吃豪華的法式料理。

門井　就是所謂的「便服建築」。

萬城目　我去近江八幡，看到和菓子老店「TANEYA」開了一家「CLUB HARIE」，賣好吃的年輪蛋糕。

門井　啊，那家店很有名。

萬城目　去八幡山的纜車山下，在佛利斯的洋館也有店可以吃到年輪蛋糕套餐，那種田園氣氛很適合佛利斯的建築。

※當然，再便宜也不能與二次世界大戰後大眾化社會的大量廉價建材相比。現在要蓋這樣的建物，究竟需要多少錢，光想都會昏倒。（門井）

❹ 山手234番館

門井　山手林立著許多異人館（譯註：從幕府末期到明治時代，來日本的外國人居住的洋宅。），其中以山手234番館最為獨特，原本是為外國人蓋的共同住宅，也就是公寓。

萬城目　神戶的異人館街，有很多自以為是貴族的人蓋起了豪宅，充斥著傲慢的氛圍。相較之下，橫濱給人的感覺比較庶民。應該說是很講究的庶民吧，有種自己也會住在這裡也會很開心的親切感。尤其這棟234番館原本是公寓，所以精緻高雅，比光追求豪華的洋館更有品味。

門井　神戶的北野儼然成了觀光地，山手不像那樣，周圍的環境也不錯。建物裡面沒有雜七雜八塞滿展示品，給人的印象非常好。

萬城目　我還想在這裡大聲說，這裡與北野的異人館最大的不同就是入館費。魚鱗之家要收一千日圓的費用，這裡卻是免費，還可以自由使用廁所，有舒適自在的開放感。山手可以毫無顧忌地晃進去，全身放鬆，感覺超棒！

門井　不收入館費可以把建物保存得這麼好，我要表示敬意。上次在神戶的對談中，我還對著憤怒的萬城目兄，拚命為魚鱗之家辯護呢。（笑）

［山手234番館］

朝香吉藏／1927年／

神奈川縣橫濱市中山區山手町234-1

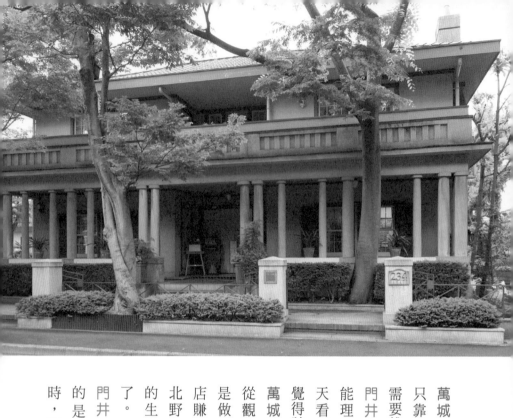

萬城目　你說不靠公家，只靠民間保存、管理，就需要錢。

門井　是啊，我說我也能理解神戶的做法。但今天看到橫濱的異人館，又覺得神戶太商業化了。

萬城目　山手的做法是不從觀光客收取入館費，而是做成畫廊出租或開喫茶店賺取營利。相較之下，北野就⋯⋯不過，對他人的生意說三道四就太沒品了。

門井　各位讀者要注意的是，走訪橫濱異人館時，不要以為門號很近，

＊玄關上面有小小的門牌。

現場位置就很近。這間234番館的隔壁，是使用古老洋館開設的喫茶店「ENOKITEI（朴樹之邸）」，門號是89號。

萬城目　為什麼號碼會差那麼遠呢？

門井　在最初的都市計畫時，山手的門號是依照拍賣時決定的買方順序來排號碼。

❺ 前日本綿花橫濱分店

門井　前日本綿花是萬城目兄最喜歡的渡邊節建築。

萬城目　就是啊。說真的，渡邊節的孫媳婦曾寫信給我……

門井　咦，什麼信？

萬城目　我在《豐臣公主》的文庫版後記，引用《大大阪現代建築》裡的話，介紹渡邊節的代表作大阪綿業會館是「特大號的鑽石」。她可能是看了我的書，寫信告訴我：「我丈夫的祖父就是渡邊節，聽說很會巴結有錢人，還娶了妾，跟正妻爭寵，吵得很厲害。」內容雖然刺激，文章卻寫得很高雅。

門井　那是很寶貴的證詞呢。

［**前日本綿花橫濱分店**］
渡邊節／1928年／神奈川縣橫濱市中區日本大通34

萬城目　他也許有他巧言令色的一面吧。走過大阪、神戶看到的渡邊節建築，都有淺顯易懂的特色，感覺這個人所蓋的建物，都很能打動想加入上流社會的人的心。聽說他很會巴結有錢人，我總算想通了，或許他不是那種很難纏、修道者的類型，而是非常善於交際、熱情、開朗的建築師。

門井　上次因為有整修工程，只能看到綿業會館的外觀，所以很想再去看看。

萬城目　這棟建物剛好也跟綿業有關，是前日本綿花橫濱分店，也就是後來的日綿實業股份有限公司，氣氛果然跟綿業會館有點相似。這些褐色磁磚的色調，感覺很高級。

門井　不過，可惜的是靠近看，會發現有嚴重的破損。

萬城目　真的呢，玄關的裝飾也剝落了。橫濱市買下了這棟建物，不久前還用來當畫廊，說不定以後會拆除，希望可以設法保存下來。

門井　被刮得傷痕累累的磁磚，也別有一番風味，但現在被保護網蓋住了，網內還卡著很多枯葉。

萬城目　豎立在日本大通的玄關口，是最好的地點……

門井　這條日本大通的歷史非常有趣，在橫濱開港沒多久，便發生了大火災，把城市燒毀了。因此一條寬三十六公尺的巨大道路貫穿了市中央

120

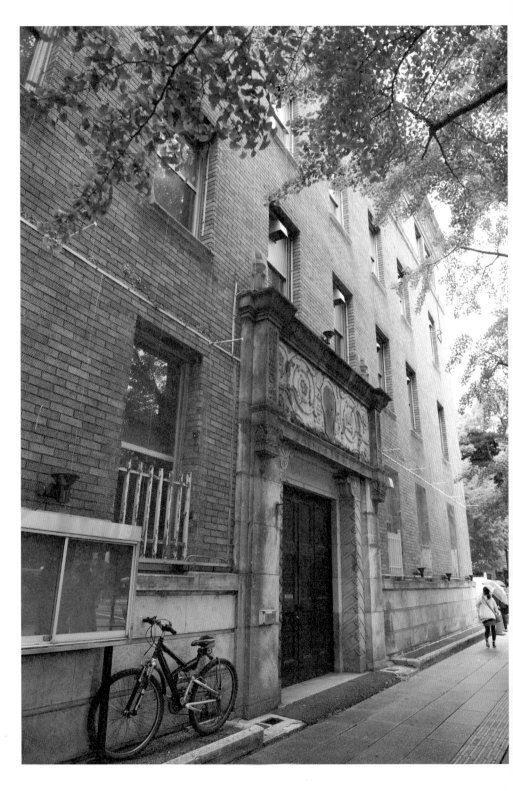

——從橫濱公園到海岸——一邊是日本人町，一邊是外國人租界地。主要是因為每次火災都從木造房子比較多的日本人町燒起來，所以外國人不想延燒到自己。雖然街道名稱是日本大通，其實真正的性質是外國大通（笑）。儘管如此，還是種了街道樹，鋪設了人行步道，日本人當然也可以走，是日本最初的洋式道路。設計這條路的人就是布魯頓！

萬城目　啊，那個燈塔的設計者！

門井　受聘雇外國人第一號、建造神戶前和田岬燈塔的布魯頓。在橫濱公園的一等地、可以望向道路的地方，也建造了他的銅像。

❻ 橫濱市開港紀念會館

門井　開港紀念會館也是萬城目兄的推薦。

萬城目　每次照例都要征服代表當地的紅磚建築，所以選擇了這裡。紅磚建築就是無條件地具有中心地位的存在感。怎麼看都遙遙領先，外觀又漂亮，與橫濱的街道也很搭配。

門井　是紅磚配上花崗岩白線的典型「辰野式建築」。看到這樣的紅磚，就會湧現「啊，這次又是來建築散步」的心情。

＊日本大通盡頭的布魯頓銅像。

［橫濱市開港紀念會館］
福田重義、三田七五郎／
1917年／神奈川縣橫
濱市中區本町1-6

萬城目　建成公會堂、費用由市民提供、同樣是紅磚建築之雄，這幾點都與大阪市的中央公會堂共通，非常有趣。可見從事生絲貿易的人，有現在無法想像的獲利，要不然一般市民怎麼可能捐出那樣的巨款。

門井　這棟建物是在大正六年（一九一七年）完工，所以比大阪的中央公會堂早一年完成。當時大戰景氣正好，是第一次世界大戰剛開始，出口大幅成長的時期。

萬城目　導覽板上也寫著，這裡與大阪的中央公會堂，是代表大正的兩大公會堂。

門井　包括上次在神戶對談中走訪的御影公會堂在內，這些雄偉的公會堂建築背後，都一定有某種推動鉅額資金的理由。橫濱是生絲，而御影是軍用酒的特別需求。

萬城目　不愧是公會堂，真的是供市民使用，今天是病態屋（sick-house）的對策說明會

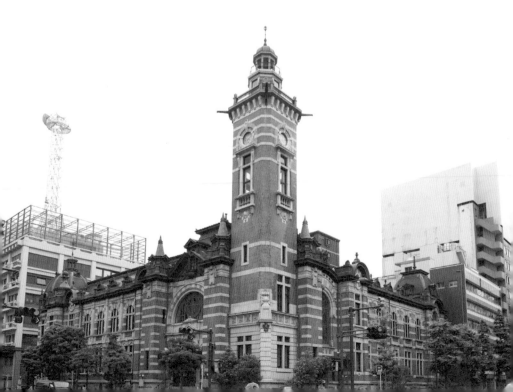

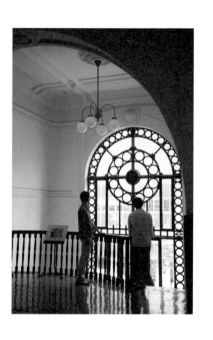

（笑）。

門井　在紅磚建築舉辦，非常有說服力。

萬城目　三年前我去倫敦時，出了希斯洛機場到旅館，從計程車的窗戶望出去，看到街上有十幾間在日本肯定會被當成文化財產的紅磚建築。這些建築

在英國什麼都不是，只是很一般的古老建物，感覺有點落寞。反過來，我會想是不是日本人太過重視「辰野式」了？但沒辦法，因為數量太少了。

關東大地震後，鋼筋水泥成為主流，磚造建築變得很寶貴。這棟開港紀念會館，在完成六年後，也被震倒了。

門井　真的很可惜。根據資料，只剩下外牆，屋頂、圓頂內部全都燒毀了。從那樣的狀態再重建、不斷復原，才有現在的樣貌，要好好維護才行。最好有更多的小說、電影以橫濱為舞台，把這裡氣勢非凡的圓頂編入高潮的場面。

＊為了保護原來的地板，部分地板加高做成雙層。

124

門井　萬城目兄，請你一定要寫。

萬城目　（假裝沒聽見）我想我們差不多該去下一個地方了。

❼ 神奈川縣立歷史博物館

萬城目　走沒多久，就看到縣立歷史博物館了。這裡是前橫濱正金銀行總行，門井兄的推薦。

門井　老實說，以好惡論，這並不是我喜歡的設計。太剛硬、有點咄咄逼人。不過，橫濱這個城市可能是以「厚重長大（輕薄短小的相反）」為指標，從幕末以來一直有個「不斷擴大、在全日本不斷成長」的向量。所以我想選擇這棟建物，應該可以象徵如此強勢的橫濱。

萬城目　正金銀行是怎麼樣的銀行？

門井　簡單來說，就是針對海外的日銀。一手獨佔貿易金融、外匯業務的巨大金融機構，在戰前是三大外匯銀行之一。

萬城目　已經不存在了吧？

門井　戰後變成普通銀行，現在改為東京銀行。

萬城目　哦，難怪從很久以前就聽說東京銀行的外幣很強。

〔神奈川縣立歷史博物館〕

妻木賴黃、遠藤於菟／1904年／神奈川縣橫濱市中區南仲通5-60

門井　設計者妻木賴黃，是比辰野金吾小六期的學弟，後來兩人成為命中注定的競爭對手，所以我要在這裡簡單介紹他。他出生於高級旗本（譯註：江戶時代直屬於將軍的家臣，是有資格見到將軍的武士。）之家，如果幕府持續下去，他就能成為超級菁英，無奈在他九歲時，幕府瓦解迎接了明治維新，他被冷落在一旁。自幼喪父的他，當時已經是當家，但地位從千石俸祿掉到五十石，忍受從明治政府領取世襲俸祿勉強度日的屈辱境遇。儘管如此，他還是很用功讀書，考進了工部大學。然而，在這裡還是被冷落，他於是輟學去了美國的康乃爾大學。這所大學聽起來很厲害，可是當時的菁英都是留學歐洲。

萬城目　他去美國就已經不是主流派了。

門井　沒錯。據我猜測，問題應該出在他的出身吧。工部大學一手承接了明治政府發展振興產業的政策，具有這種特性的學校，主流派薩長閥當然是趾高氣揚，出身高級旗本的妻木可能很不好過。辰野是肥前唐津出身，與長野同屆的片山東熊也待過奇兵隊（譯註：奇兵是指非正規軍，由長州藩的高杉晉作等人創設，召集有實力的有志之士。）兩人在明治政府都是贏家。

萬城目　原來有這樣的背景。

門井　所以妻木會怎麼做呢？大家都以為他會離開官界，追求自由，但

＊若沒有橫濱正金銀行，日本就會在日俄戰爭打敗仗。多虧這家銀行在海外大規模發行外債，籌措到戰爭經費。

就這點來看，這棟建物完工於明治三十七年（一九〇四年），有其象徵性，日俄戰爭就是在那年開戰。（門井）

126

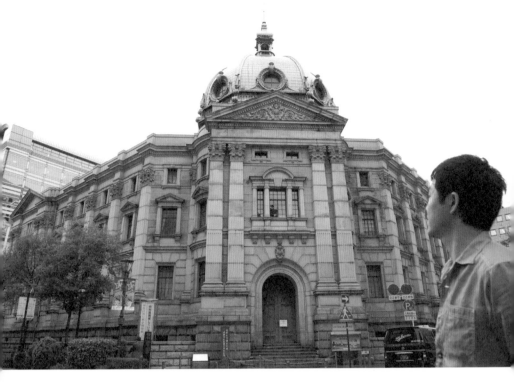

他沒這麼做。從美國回來後，他一心一意走上了當官之路。先進入東京府，負責建築的工作。在歷任內務省技師、大藏省技師之後，終於成為大藏省營繕課課長，也就是爬上了官僚建築師中的最高地位。所以，妻木建造的都是東京商工會議所或日本紅十字會之類的建築，即便是民間建物，也大多具有強烈的官方性格，橫濱正金也是典型之一。

＊不過，在幕末時，唐津藩因為藩主的世子小笠原長行選擇協助幕府，所以在明治最初期也吃盡了苦頭。據說後來是用種種手段討新政府的歡心。（門井）

萬城目　看到正金銀行，我就想起吳哥窟。這個玄關的三角破風的過度裝飾、雜亂的壓迫感，都很像吳哥窟遺跡。

門井　據說是德國文藝復興樣式，要說德國風，那些不夠精緻的地方確實頗像德國風。怎麼看都像官僚建築，蓋得夠堅固，在關東大地震時，只有上面的圓頂燒毀，建物沒有崩塌，但反而因此發生了悲劇。當整座城市陷入火海時，大家看這棟建物沒事，都往這裡逃。但裡面已經擠滿了人進不去，所以聽說這棟銀行四周堆滿了燒死的屍體。

⑧ 前生絲檢查所

萬城目　神戶的前生絲檢查所很有趣，所以我也想來看看橫濱的檢查所，做個比較。不過……

門井　看完後有何感想？

萬城目　老實說，沒什麼感覺（笑）。神戶的檢查所是位於大海附近，在那裡檢查後送到船上的往日氛圍，會栩栩如生地浮現腦海，這棟建物就沒有那樣的臨場感。

門井　可能是因為這棟建物翻新過吧？這裡寫著平成五年（一九九三

＊前生絲檢查所正面玄關上面的浮雕。是巨蛾？詳細內容請看一二九頁。

[前生絲檢查所]
遠藤於菟／1926年／神奈川縣橫濱市中區北仲通5–57

年）做過復原工程。

萬城目　啊，原來如此。這裡值得一看的是正面玄關的浮雕。跟神戶的檢查所一樣，是模擬桑葉和蠶的浮雕。這隻像怪獸蛾的蛾，可愛是可愛，但蠶繭大大張開，從裡面跑出菊徽章的設計也太震撼了（笑）。皇室現在也有養蠶，那是從神話時代開始的吧？

門井　根據《日本書紀》中的記載，是從雄略天皇的妃子開始養蠶。說到蠶絲，是租庸調（譯註：租是每年納粟二石，庸是服勞役，調是繳納絲絹。）裡的調，十分貴重，甚至成為國家的稅收。

萬城目　神戶的浮雕只有在門上，橫濱卻是看得到的柱子都有模擬桑葉與蠶繭的圖騰。以前從沖繩的名護市政府前經過時，看到所有柱子上都有石獅子，讓我大吃一驚，這裡的數量也不輸給那裡呢（笑）。

門井　仔細看浮雕，還繫著禮品繩呢。

萬城目　啊，禮品繩！可見生絲真的是寶物呢。

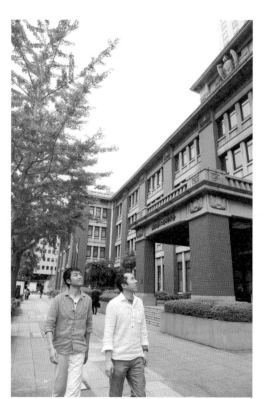

⑨ DOCKYARD GARDEN（船塢花園廣場）

［DOCKYARD GARDEN（船
塢花園廣場）］
恒川柳作／1896年／
神奈川縣橫濱市港西　港
未來2-2-1

萬城目　這裡就是門井兄推薦的DOCKYARD GARDEN啊……咦，到處都看不到狗啊。

門井　不，萬城目兄，不是dog，是dock，修理船隻的dock。

萬城目　咦！現在我滿腦子都是寶路狗食的廣告歌，還有貴夫人們牽著小型狗，優雅地散步的光景……老實說，看到門井兄推薦的名單時，我就滿腹狐疑，心想原來那麼久以前就有小狗專用的庭院啊，橫濱實在太強了，可是那為什麼會是近代建築呢？（笑）

門井　當然不可能是你想的那樣（笑），這裡是橫濱船渠公司的前二號船塢。所謂船塢，是先灌入海水把船導引進來，再把海水排出去，然後重漆船身、重釘鉚釘、檢查維修船隻的設施。經過裝修、保存，現在已經是一般人都可以進來的產業遺

產。

萬城目　這裡就在地標塔的旁邊，應該很多人看過，但幾乎沒人知道這個奇妙的空間是什麼吧。

門井　沒錯，看起來只是個大洞，貼滿了磁磚。

萬城目　而且像個要塞。

門井　希臘愛琴海通的

萬城目兄覺得如何呢？

萬城目　哎呀，很高興你以這樣的頭銜把問題拋給我（笑），愛琴海有座島嶼叫羅德島。那座島嶼的海邊，被城牆般的石垣圍住，氣氛很像這座 DOCKYARD

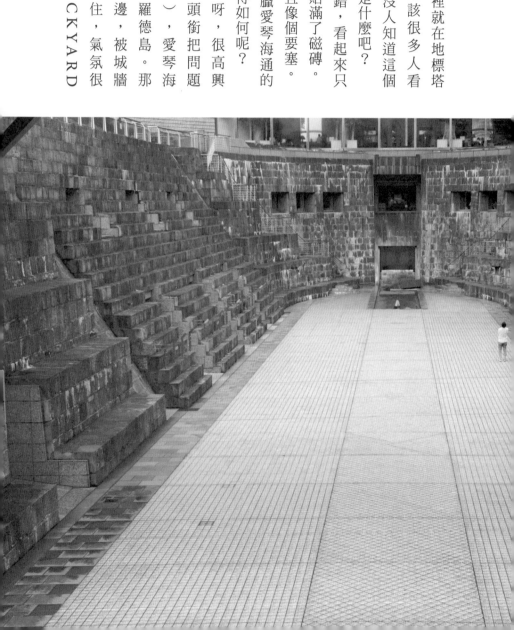

GARDEN。還有，這個縱深夠長，很像雅典田徑競技場。雅典是馬蹄形的運動場，以大理石的石階包圍細長的跑道。

門井　船塢完工當時，沒有現在這樣的吊車，是從船的甲板放下兩條繩子，把板子架在繩子上當成踏腳處，是危險的工作場所。有個名人因此從那上面摔下來，差點死掉，那個人就是年輕時候的吉川英治。

萬城目　咦！吉川英治做過那種工作？

門井　就是啊。他的父親是個酒鬼，家裡很窮又有很多小孩。他小學時就被送去當傭工，輾轉換過種種工作後，終於在十七、八歲時被船塢公司雇用。某天，走在板子上打掃時，上面的人以為工作已經結束，就把繩子從甲板收回去了。晚年時，吉川英治也在自傳中提到，他是從四十英尺（約十二公尺）高的地方掉下去的。

萬城目　很高呢。

門井　那之後，他昏迷了好幾天，醒來時人在醫院。他的父母都以為他死了，趕來醫院。他從那種狀態恢復意識生還後，他的父母決定不再讓聰明的英治做那種勞力工作，允許他去東京做他想做的事。也就是說，這裡是吉川文學的起點。既是起點也是聖地。不過，嚴格來說，事發地點是在前一號船塢。

＊吉川英治（1892－1962）以《宮本武藏》、《三國志》、《私本太平記》等歷史小說聞名。

＊雖是軍事設施，卻沒有在第二次世界大戰被炸掉，是因為美軍判斷戰爭結束後有利用價值，所以沒有在那裡丟炸彈。戰爭結束後，派去大陸的撤退船，也確實都是在這裡修理、改造後才出航。這裡的速度超快，一天就能修理、改造一隻船。（門井）

132

萬城目　這點就睜一隻眼閉一隻眼吧。

門井　對了，前一號船塢現在正漂浮著日本丸（譯註：十六世紀末，豐臣秀吉攻打朝鮮時全新打造的船。）。

⑩ Hotel New Grand總館（新格蘭德飯店）

門井　終於到了最後的Hotel New Grand（新格蘭德飯店）。

萬城目　比想像中高雅呢。一進總館就看到樓梯，令人詫異。從樓梯走上去的二樓太驚人了，一整片豪華的空間，顯然二樓才是真正主角（笑）。

門井　有懸掛式燈籠、有蠟燭風的電燈、有厚重的家具。建物的外觀是三部分結構，一樓是大樓梯，二樓是大廳，三、四樓是客房，樓層區分得非常清楚，越往上越高雅、越脫俗，是深思熟慮的設計。

萬城目　二樓正好只有我們兩人，這種氣氛實在是奢侈得太過分了（笑），難怪麥克阿瑟會愛上這裡。

門井　戰後，來佔領日本的麥克阿瑟，在這間旅館住了一段時間，這是很有名的事。不過，聽說戰前他就來這間New Grand住過很多次，包括蜜月旅行在內。

［Hotel New Grand 總館
（新格蘭德飯店）］
渡邊仁／1927年／神奈川縣橫濱市中區山下町
10

萬城目　這間飯店本來就是外國人比較多。

門井　船進了橫濱港，就是要在這間飯店度過日本的第一個夜晚。戰前，有九成以上都是外國客人。

萬城目　麥克阿瑟住過的總館三樓315號室，被稱為麥克阿瑟套房，現在一般客人也能住，太棒了。

門井　聽說麥克阿瑟是個彬彬有禮的客人，服務生對他點頭致意，他也會點頭回禮。他照例戴著他的墨鏡、叼著他的菸斗，在厚木的美軍航空基地一降落，馬上對身邊的親信說：「去Hotel New Grand。」可能是在戰前的蜜月旅行時，對這間飯店非常滿意吧。

萬城目　設計者渡邊仁是怎麼樣的人呢？

門井　這個人現在幾乎沒沒無聞，其實是個實力派，建過銀座的和光、日比谷的第一生命館。這意味著什麼呢？麥克阿瑟先是住在Hotel New Grand，後來為了正式指揮處理戰後事宜，把美國駐日盟軍總部GHQ（General Headquarters）設在第一生命館。也就是意味著，從渡邊仁建築搬進了渡邊仁建築。

※據說，麥克阿瑟就讀小學一年級時，與橫濱共立學園的設計者佛利斯同班。但佛利斯體弱多病，都沒去上學，所以沒有機會見到他。（門井）

萬城目　是知道才這麼做嗎？

門井　我想是湊巧吧。總之，如果說剛才的橫濱正金銀行是男子漢大丈夫，那麼，New Grand就是窈窕淑女。一般建築師都喜歡讓小建築看起來大氣些，渡邊仁卻喜歡讓大建築看起來嬌小修長。我覺得他才是真正了解品味的人，說不定會成為評價越來越高的建築師。

萬城目　這間飯店與歷史息息相關，卻表現得這麼含蓄。若是在大阪，早賣起了麥克阿瑟煎餅（笑）。

門井　還是味噌味呢（笑）。

結束探訪

萬城目　邊走邊與同樣是港都的神戶相比較，走了一整天，覺得橫濱真的很大。神戶那邊是山、這邊是海，很容易掌握自己身在那裡面的什麼地方。但橫濱太大了，大到連海在哪裡都不知道，是個很難掌握的城市。

門井　這裡有像正金銀行那樣給人高壓感的建築，也有像共立學園那麼高雅的建築，或許是這兩種向量發揮了強烈的作用，使得這個城市更加難以捉摸吧。

※旅館正面玄關。

萬城目　也因為跟東京一樣是商業都市，所以變化非常快速，現在的我們很難去感受近代建築落成當時的氛圍。從現在的橫濱，則四十年前〈橫濱・黃昏〉（譯註：歌手五木寬HIROSHI ITSUKI在1971年發行的歌曲。）、〈Blue Light・橫濱〉（譯註：歌手Ishida Ayumi在1968年發行的歌曲。）的情境都很難想像了。

門井　這個城市從沒忘記過自己曾是日本第一，至今仍然想保有日本第一的地位。這是神戶沒有的精神，也是比較接近大阪的感性。所以，一言以蔽之，我對橫濱的印象就是把神戶與大阪加起來，用2除不盡的都市。

萬城目　只管加起來（笑）。

門井　由實際人口來看，應該也很接近吧？

萬城目　我比較喜歡小而美的城市，所以要居住的話還是會選神戶。不過，可以在橫濱共立學園租一間工作室的話，工作起來應該很有效率（笑）。

※還有，橫濱幾乎處處可見文人的身影。其中當然包括DOCKYARD GARDEN（船塢花園廣場）的吉川英治，其他如大佛次郎是New Grand（新格蘭德飯店）的常客、永井荷風原本是橫濱正金銀行的行員。（門井）

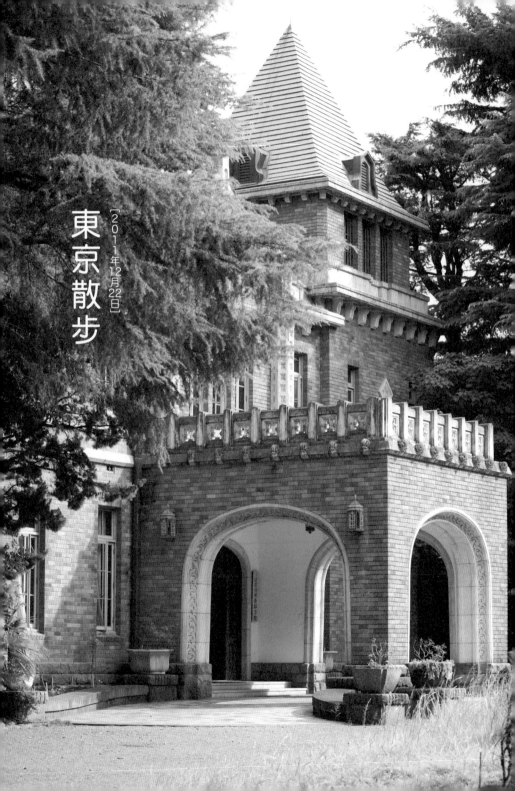

東京散歩 ［2011年12月22日］

国立駅

国立学園小

桐朋高　国立東郵便局

❶

小金井公園

（江戸東京建物園内）

❷

桜町病院　法政大学

武蔵小金井駅　東小金井駅

東京農工大学

池袋駅

目白駅

目白通

高田馬場駅

❽

❼

首都高速5号池袋線

中央本線

不忍通

春日通

秋葉原駅

神田駅

東京近代建築地圖

❶一橋大學 萬
❷前川國男邸 萬
❸東京車站 萬
❹日比谷公園 門
❺築地本願寺 門
❻LION銀座七丁目店 門
❼鳩山會館 門
❽講談社總館 門
❾前前田侯爵邸 門
❿憲法紀念館 萬

萬萬城目先生的推薦　門門井先生的推薦

新宿駅

新宿御苑　信濃町駅

首都高速4号新宿線

❿

赤坂御用地

皇居

❸ 東京駅

❹

有楽町駅

山手通

代々木上原駅

井之頭通

明治神宮

原宿駅

渋谷駅

首都高速3号渋谷線

桜田通

新橋駅

❻

❺

浜離宮恩賜庭園

❾

駒場東大前駅

浜松町駅

篇章頁照片：前前田侯爵邸

❶ 一橋大學

萬城目　終於來到日本近代建築的地盤東京了。

門井　搭乘ＪＲ來到的地方，是從國立車站走沒多久的一橋大學，這裡是萬城目兄的推薦。

萬城目　今天是我第二次來一橋大學，這要從我個人的小插曲說起。我辭去工作來到東京，度過了一段以小說家為目標的無業生活。因為想知道大家看我的練習作品有什麼感想，我把從文字處理機印出來的原稿一張一張影印，訂成一整本送給朋友看，這樣做了很久。要分送給五、六個人，影印非常花錢。另外，一個人的郵寄費也要五百日圓，總加起來是很沉重的負擔。所以我想起學生時代，在大學附近都有五圓影印店。

門井　啊，京都有很多影印店。

萬城目　那時候我住在三鷹一帶，所以想到在一橋大學附近找一找，說不定會有五圓影印店。結果去那裡一看，根本沒有，好不容易才找到一家與公司往來的店，就是那種印一千張廣告傳單要多少錢的地方。其實也沒那麼難啟齒，但我就是說不出口只要印五份原稿……於是，又把原稿放回後背袋裡，就那樣回家了（笑）……想到浪費了電車錢，我就更沮喪

【一橋大學】
伊東忠太／1927年／
東京都國立市中 2-1

了。當時都那麼缺錢了，還發生那種事。

門井　可以理解……

萬城目　沒工作時，一百日圓就像一千日圓。正難過時，不知不覺走進了一橋大學的校園，強烈的親切感頓時湧上心頭。國立大學才有的奢侈的空間使用方式、古老的校舍……溫暖地包圍了心靈脆弱的我，害我差點想遞出入學申請書（笑）。那之後到現在七年了。

門井　相隔這麼久，舊地重遊的感覺如何？

萬城目　印象最深刻的是這間兼松講堂，一點都沒變。

門井　有哪裡的氛圍與母校京都相似嗎？

萬城目　的確有。以建物來說，比京大好很多（笑）。我從來沒聽過一橋大學畢業的人說自己母校的校舍很不錯，其實他們可以更驕傲地宣揚。如果是沒發現建物的魅力，就太可惜了。

門井　一橋不是基督教學校，但從樣式卻可以看到羅馬式建築、道地的中世紀正統天主教建築的風情。

萬城目　仔細看小地方，還有建築家伊東忠太設計的浮雕，也很有趣，應該是奇怪的野獸吧？

門井　說到一橋，就是伊東忠太與羅馬式建築。光是這樣的組合就讓我興

＊兼松講堂的浮雕。是野獸？還是妖怪？

140

奮不已，所以我也很期待這一天。因為在日本近代建築家中，伊東忠太是最喜歡妖怪的奇特人物，也有很多關於妖怪的著作。

萬城目　哦，是嗎？

門井　而且在西洋美術史上，又以羅馬式建築最喜歡把半獅半鷲怪獸或龍等想像中的動物當成裝飾，因為兩者之間是互助關係。

萬城目　實際上的感覺如何呢？

門井　這間兼松講堂的趣味完全符合我的期待，一開始就給了我重重一擊。從遠處看是妖怪，近看也是妖怪。這隻嬌小、長嘴的貓頭鷹……應該說是鵜鶘與貓頭鷹異種交配生下來的鳥獸吧，是在正統的西洋美術裡絕對看不到的存在，真的是大飽眼福（笑）。

萬城目　這種氣氛好像會使用什麼黑魔術，當時的政府竟然會通過。

門井　幸好一橋大學的校園很大，空間夠舒

適寬敞，所以沒有陰沉的感覺。如果建物太過擁擠，恐怕會讀不下書吧（笑）。

❷ 前川國男邸

門井　搭中央線到武藏小金井，再走到江戶東京建物園。園內的前川國男邸，也是萬城目兄的推薦。

萬城目　這是昭和十七年（一九四二年）的建物，所以顯然是現代建築（笑）。可是，我無論如何都想把這裡介紹給門井兄。

門井　咦，為什麼？

萬城目　因為在我見過的個人宅第中，就數這裡最漂亮。很想現在就住住看，最好是能擁有。是很能激發佔有欲的建築。套用我在這次企劃中常說的一句話──若是能在這裡工作，想必會很有效率（笑）。

門井　昭和十七年的資金、材料都還不充足，卻能蓋出這麼驚人的建物。

前川國男從東京帝國大學畢業後，立刻去巴黎留學，在現代主義宗師柯比意的工作室研習。一進玄關，就看到他刻意在正前方築起一道

〔前川國男邸〕
前川國男／1942年
／東京都小金井市櫻町
3-7-1 江戶東京建物園
內（1996年遷移到此）

142

牆，讓玄關大廳成為半圓形，從這裡便能深刻感受到他被稱為柯比意式現代建築師的原因。讓客人繞半圈，把視線引到前方，一舉展現寬敞的客廳。而且，客廳前面還有一大片庭園。靠視線移動讓空間看起來更寬敞的方式，讓人不得不佩服這就是現代主義。柯比意原本就不是重視外表裝飾的人，而是嘔心瀝血思考如何設計內部空間的人。能透過和風木造建築鑑賞這樣的柯比意式現代主義，著實令人驚嘆。

萬城目　乍看之下是頹廢的色調，如果沒有預先做好功課，會以為只是破破爛爛的民房。但只要知道裡面有多好，回去時再看外面，就會覺得這棟房子很不一樣。儘管外觀寒酸，裡面卻令人驚嘆……就像是「真好男人」的建物（笑）。

＊幾何式的美麗窗櫺。

門井　找遍全世界，恐怕也找不到是三角形屋頂，又蓋得這麼精緻細膩的現代主義建築。

萬城目　幾乎整個一樓都是客廳，這間房子是給單身貴族住的吧？這年頭應該沒有單身貴族會買一人住的獨棟房子，所以真的是超夢幻的建物。

❸ 東京車站

萬城目　又搭上中央線，來到了東京車站。目前，花了五百億日圓的整修費，正在進行大規模企劃，要重現啟用當時的紅磚車站。變動最大的地方，就是把至今以來的三角形屋頂，改回辰野金吾當初設計的半圓形屋頂。

門井　啊，已經可以從工地布幕隱約看到半圓形屋頂的一部分了。東京車站是紅磚搭配白色的花崗岩帶子，是所謂的「辰野式」的代表。

萬城目　因為被辰野金吾的紅磚建築吸引，才開始了這次的建築散步。所以，在最後一個篇章「東京」，當然不能不提到這個東京車站。而且，還有件趣事，那就是半圓形屋頂裡面，原本有鷲、生肖等抹刀畫……裝飾著很多灰泥的浮雕，聽說其中竟然包括豐臣秀吉的頭盔呢。

［東京車站］
辰野金吾／1914年／
東京都千代田區丸之內1

※對談時，復原工程還在進行中。

門井　咦，秀吉的頭盔嗎？

萬城目　是啊。他不是有個頭盔很有名嗎？就是刀刃呈放射狀伸出來，名叫「馬藺後立兜」的頭盔。我在寫《豐臣公主》時，蒐集了很多關於大阪辰野建築的資料，所以寫完小說後，看到報紙報導有這樣的頭盔浮雕，我真的很驚訝，居然有這麼巧的事。辰野刻意在關東的中央車站製作秀吉的浮雕，到底在想什麼？這是個謎。聽說那些浮雕也會被復原，所以我從現在就開始期待了。

門井　很不好意思，我恐怕要給萬城目兄的美好期待潑冷水了。我今天來，是想針對這個東京車站提出問題（笑）。這個建築這麼有名，又正如火如荼地修復，所以我想我提個問題應該也不為過吧。你不覺得建物的面寬太長了嗎？

萬城目　挑這點啊……

門井　分別聳立在左右的半圓形屋頂還好，連接這兩個屋頂的部分，以過去的名詞來說就是

「翼廊」。這個相當於翼廊的部分，我怎麼看都覺得單調。一個原因是太長，另一個原因是上面的窗戶、裝飾太過單調，只是把同樣的東西以同樣的寬度安裝上去而已。

萬城目　北邊的半圓形屋頂是出口，南邊的半圓形屋頂是入口，中間玄關是天皇專用出入口，各有各的用處吧？

門井　沒錯，更有趣的是，竣工當時的東京車站，沒有八重洲那邊的出入口。八重洲才是鬧區，卻沒有出入口，也就是說東京車站是只朝向皇居的建築。

萬城目　是啊，那個時代沒有飛機，所以建造東京車站當成首都的玄關口，主要是提供給偉大的人物使用。

門井　啟用是大正三年（一九一四年）。應該是為了大正天皇要在京都舉辦即位典禮而建的。因為去京都必須搭乘御用火車。當然，四周的建物都比現在矮。

萬城目　仔細想想，在摩天大樓林立的二十一世紀，復原大正時代三層樓建築的車站樣貌，是件很了不起的事呢。

門井　以東京車站為中心的幾公頃範圍內，好像有所謂「空中權」的想法。

門井　哦，空中權啊。

＊東京巨蛋落成的1988年，我回母親在東京的娘家過暑假，祖父問我：「要不要去球場（kyuzyou）？」我心想：「喔，可以去巨蛋呢！說不定還能看到巨人隊的比賽！」興奮得不得了，歡欣鼓舞地跟著祖父出去了。

我們搭電車去，在東京車站下車。我邊疑惑地想：「咦，巨蛋離東京車站這麼近嗎？沒多久就看到了皇居面，邊跟在祖父後（kyuzyou）。

祖父滿面笑容地指著二重橋說：「看，皇居到了。」這一瞬間，我大受打擊也恍然大悟。原來祖父說的「kyuzyou」不是「球場」而是「皇居」。這是悄然發生在東京車站與皇居編織而成的故事角落的小小花絮。（萬城目）

萬城目　就是某個地方可以蓋多高的建物，依據面積大小有一定的上限。復原的東京車站是三層樓建築，以後也不可能再加高，因此可以往上建的容積就多出來了。這些多出來的容積可以賣，JR就是這樣籌措出五百億的復原費用。隔壁的新丸大樓就是買了那些容積，才能蓋得那麼高。

門井　很有趣呢。辰野秉持執念蓋起來的東京車站，在百年後還能影響丸之內區域的街道景觀，太了不起了，或許我不該隨便批評他的設計

（笑）。

④ 日比谷公園

萬城目　來到了日比谷公園。這裡是門井兄的推薦，為什麼會選公園呢？

門井　我總想盡量拓寬近代建築這個概念的範圍，所以之前也推薦過堂島像玻璃球的藥師堂，還有神戶的燈塔。

萬城目　沒錯，在京都時也去過蒸氣機關車的車庫。

門井　所以，公園也是近代建築（笑）。說到東京的公園，在江戶時代大多是寺廟的院子，譬如上野公園是寬永寺的院子、芝公園是增上寺的院子、淺草公園是淺草寺的院子……這些從以前就很熱鬧、人群聚集的寺廟

＊東京車站的企劃，也扮演了重組日本建設業地圖的角色。向來只在關西活動的大林組，因為單獨承接這份工作，大舉遷入了關東。在地盤意識強烈的業界，這是劃時代的大事。（門井）

【日比谷公園】
本多靜六、本鄉高德／1903年／東京都千代田區日比谷公園

的院子，在明治時期被整頓成了公園。

但日比谷公園原本是陸軍練兵場，因為移到青山，這裡的土地就空下來了。於是有人提議蓋公園，是個從零開始設計的公園。說起來，純粹就是個近代公園。

萬城目　哦，這樣啊。

門井　畢竟是第一次蓋公園，沒有人知道方法，煩惱的東京市便委託給辰野金吾設計。辰野接下了委託，卻遲遲沒有進展，非常苦惱。這時候，恰巧東大的林業學教授本多靜六來找他玩。他暗叫太好了，對本多說：「你的專業是林業學，應該也會蓋公園，你來蓋吧。」把工作推給了本多（笑）。「咦，林業學跟公園完全不一樣啊。」本多內心也有這樣的困惑，但他是個豪邁的人，很乾脆地接下了工作。在德國慕尼黑留學時看過公園的本多，憑記憶有樣學樣試著做設計。

萬城目　我想應該連我都會蓋公園吧（笑）……不過，那是因為我看過很多現代的公園，而當時並沒有前例。

門井　是的。沒有人知道公園是什麼，所以本多的設計圖送到國會，遭到所有人的反對。有人說三更半夜也開著，花要是被偷了怎麼辦？有人說蓋水池萬一有人跳下去自殺怎麼辦？大家爭辯不休，歷經千辛萬苦才通過

*日比谷公園的隔壁是帝國飯店，現在已經重建，變成完全不同於以前的法蘭克·洛伊·萊特（Frank Lloyd Wright）作品的冷冰冰大樓，但飯店內還展示著往年模樣的模型。這附近還有渡邊仁的第一生命館，也可以徒步到東京車站。銀座的和光與後面會提到的啤酒屋，也在徒步範圍內。公園裡面也有日比谷公會堂，或許可以成為東京散步的一個起點吧。（門井）

*聽說本多靜六會選擇林業學，是因為「學費便宜」。（門井）

議案。被排斥到這種程度，
啟用後卻從第一天就大排長
龍，非常熱鬧（笑）。

　　本多靜六當初設計
的地圖還在，但我走在這裡
的感想是，真的跟以前差太
多了。還不至於到失望的地
步，但很意外居然變了這麼
多，深深覺得公園跟建物不
一樣，可以輕易改變結構。

萬城目　具體來說，有哪些
地方改變了？

門井　水池的數量不一
樣。該有的水池不見了，
不該有水池的地方出現了
水池。植被當然會改變，但
園內的步道還是以前比較單

※在慕尼黑留學的本多靜六，
最後被指定在學位授予典
禮時上台以德文演講。於
是他帶著便當去英國公園
（English Garden），每天
對著瀑布練習發出洪亮的
聲音，整整練了七天。
我們也向他看齊，上面的
照片就是對著噴水池大
叫。（門井）

純。戰爭時，花壇裡的花也是被拔起來，改種了馬鈴薯，或許因應時代改

萬城目　這位本多先生，好像還蓋了很多其他的公園。

變也是情非得已的事。

門井　明治神宮的森林也是。本多先生說過：「我是以百年後會成為自

然森林的想法來設計的。」你認為如何呢？我沒有仔細看過。

萬城目　咦，神宮的森林是人工植林？本多先生太厲害了，那完全就是一

座森林，一座太超過的森林（笑）。

❺ 築地本願寺

萬城目　這裡是築地本願寺，也是門井兄的推薦。

門井　以前我曾經搭計程車經過這條路，從車窗往外看非常驚訝，心想

那到底是什麼新興宗教的道場呢？後來查過才知道是築地本願寺，非但不

是新興宗教，還是鐮倉佛教（笑）。從那時候起，我就一直掛在心上……

萬城目　實際來一趟，覺得怎麼樣？

門井　更喜歡伊東忠太這個建築師了（笑）。

萬城目　很有趣的巧合呢。我最先推薦的一橋大學，與這裡的築地本願

［築地本願寺］
伊東忠太／１９３４年
／東京都中央區築地
３- 15-１

寺，正好都是伊東忠太的設計。

門井　來談談伊東忠太吧。他是辰野金吾的徒弟，雖然喜歡妖怪，但是個很有思想的建築師。他從東京帝大建築系畢業時，論文的題目是《建築哲學》。總之，是個凡事從原理原則開始思考的人。所以，蓋寺院時想必也追溯到了佛教的根源。

萬城目　啊，不是中國，而是更之前的印度……

門井　對。追溯到日本之前的朝鮮、朝鮮之前的中國、中國之前的印度、印度之前的犍陀羅。為了研究法隆寺的柱子，他甚至遠赴印度，後來主張中間逐漸變粗的柱子結構是源自於古代希臘的凸肚狀，震撼了學界。這樣的人，要說他格局大，的確很大，但要說他只注重理論，的確也有這個部分。

建築這一行，直到江戶時代都是極端的實學、勞力工作，講求理論的人絕對做不來，但

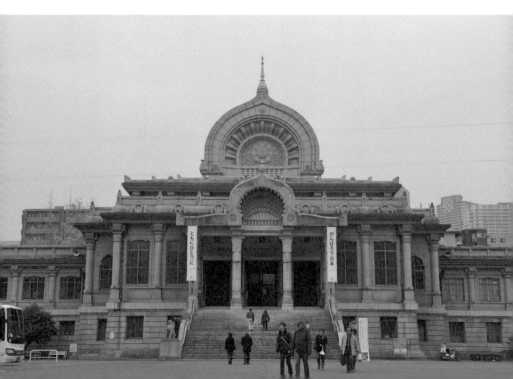

昭和以後，水泥這個劃時代的建材被廣泛使用，水泥是像黏土一般的東西，只要不違反物理法則，要蓋出什麼樣的建物都有可能。光在腦海裡想像的畫面，也可以輕易地具體呈現，所以他才能蓋出這棟築地本願寺。

萬城目　（進入院子裡）啊！有跟一橋大學一樣的怪獸呢，入口處的獅子長著翅膀（笑）。

門井　這個幻獸顯然有半獅半鷲的影子。一隻張開嘴巴，一隻閉著嘴巴，所以是當成狛犬放在這裡。

萬城目　好氣派的狛犬。是印度風還是歐洲風呢……如果聽說過的人，大概不會知道這是日本的寺廟吧。

門井　這樣的建築手法，是追溯根源、找出原理，然後應用在現實上，是西洋近代的構想。就這方面來說，築地本願寺不是日本建築，也不是印度伊斯蘭建築，而是西洋建築。

萬城目　原來如此，就精神面來說是西洋建築啊。稍有閃失，就會很像郊外常見的柏青哥店的爛建築（笑）。

門井　對了，伊東忠太死後，是在這裡舉辦喪禮。

＊這是樓梯牆面上的猴子、正殿入口的牛、鳥。築地本願寺裡還可以看到很多其他的動物浮雕，混合著實際存在的東西與幻想出來的東西。

152

❻ LION 銀座七丁目店

［LION 銀座七丁目店］
菅原榮藏／1934年
／東京都中央區銀座
7-9-20

萬城目　從築地本願寺走到了知名的啤酒屋「LION」。這裡是門井兄的推薦，可是乍看之下只是很普通的大樓啊。

門井　外觀不重要（笑）。裡面還留著昭和九年以「銀座啤酒屋」開幕時的裝潢，這一點非常有價值。

萬城目　那麼馬上進去看看吧。

門井　（坐下後立刻點了啤酒）萬城目兄，乾杯！噗哈……呃，我為什麼會推薦這裡呢？來說說理由吧。首先是因為我門井慶喜很喜歡啤酒、很喜歡啤酒屋（笑）。

萬城目　我知道了（笑）。

門井　另外，是因為菅原榮藏。到目前為止，我們邂逅了不少的建築師，大部分都是東京帝大畢業的。這也是無可厚非的事，因為幾乎整個明治時代，都只有東大才有建築系。但我發現其中有個人的資歷很特別，所以想了解這位菅原榮藏。

萬城目　（看資料）哦，很有趣呢，他是仙台工業學校畢業。

門井　是仙台工業學校建築系。同樣是建築系，卻與東大的建築系有天

壞之別，我想那應該是一所培養工地職人的學校。這麼說或許不太恰當，

但是，在明治時代，所謂的職人真的就跟流氓恧差不多，明治時代的設計建

築師甚至說：「見到包工就當他們是小偷。」

萬城目　包工是……？

門井　就是工地的工人。所以菅原榮藏畢業的學校，也絕不是什麼高級

的地方。他畢業後當然也找不到設計的工作，在工地吃苦、吃苦、再吃苦

後，終於透過工業學校校長的介紹，進了曾禰・中條建築事務所。

萬城目　就是跟辰野金吾同屆的曾禰達藏的事務所吧？

門井　是的。但他並不是進去當設計者，而是當工地實習……應該是約

聘雇工地負責人之類的身分。他必須應付工地那群粗暴的人，有時還要動

槍動刀，但他還是努力完成工作，並提出設計案參加比賽。因為買不起專

業書籍，他就買雜誌剪下裡面的插畫，學習歐洲美術，求知欲十分旺盛。

萬城目　哦，很偉大呢。

門井　努力總算沒有白費，曾禰先生准許他獨立出去。但獨立後拿到的

第一件工作，竟然是墓碑（笑）。替剛往生的藥學博士搭建墓碑。是很沒

安全感的起步。

但就在這時候，伊東忠太出現了。伊東說：「曾禰先生那裡的那

154

個年輕人還滿能幹的嘛。」對他讚賞有加，幫他介紹了大工作，也就是新橋舞蹈劇場。

萬城目　新橋舞蹈劇場。

門井　工作說來就來，他巧妙地擷取了當時流行的法蘭克・洛伊・萊特設計的帝國飯店的意匠，做出了氣派非凡的舞蹈劇場。同時也成功完成了大日本麥酒的總公司辦公大樓，後來大日本麥酒要在銀座開啤酒屋，便委託他做內部裝潢。他使出渾身解數設計的，就是這間銀座啤酒屋。

萬城目　（在店內邊走邊看）這些馬賽克壁畫好美。

門井　是以麥穗為主題，和啤酒屋很配。菅原榮藏不愧是從泥淖爬

上來的人，對建材非常堅持。這些馬賽克畫也是不斷重複燒製每一枚磁磚，直到燒出他滿意的顏色為止。柱子上不是有石頭雕刻嗎？那也是模擬麥穗的設計，特地從新島運來火山石做雕刻。因為火山岩石上面有好幾個小洞，吸音效果非常好。在大型的喝酒場所，大家很可能狂歡嬉鬧，所以為了多少防止噪音，他在上面部分使用了具有吸音效果的石頭。他的設計連這些都考慮到了。

※ 據說，完成後，老師曾襧達藏問他說：「建築都需要工期和預算，這些你是怎麼辦到的？」對弟子來說，這是最高的讚賞。（門井）

❼ 鳩山會館

門井　接著來到了位於音羽的鳩山會館，也就是前鳩山一郎邸。這裡是萬城目兄的推薦。

萬城目　因為這棟建物很有名，我又還沒來過，所以想趁這次機會來看看……現在的感覺是，孫子的形象把建物的價值拉下來了。

門井　好嚴厲的發言啊。

萬城目　入口處放著一本書，書名是《向鳩山家看齊之教育法》。最近，我們不是正好都有機會看到在這種教育下成長的那些人嗎？

門井　看到了那個教育法的具體成果。

〔鳩山會館〕
岡田信一郎／1924
年／東京都文京區音羽
1-7-1

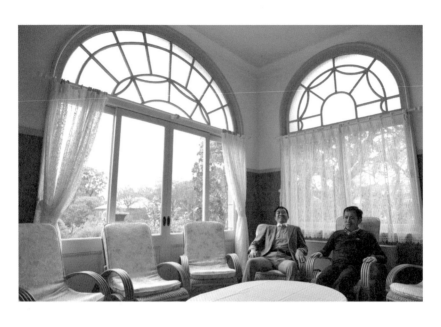

萬城目　對這棟建物來說，現在是最惡劣的時機吧？政權交替，鳩山先生剛成為總理大臣時，大嬸們一定會蜂擁而至，心想：「他就是在這麼寬敞、陽光明亮的家成長，才會成為偉大的人物。」但時過境遷，現在的我們會往壞處想：「啊，就是在這麼開放的家，晒了太多陽光，才會變成那樣的人，宛如失去了彈性的橡皮圈。」

門井　對建物的感想呢？

萬城目　嗯……很難形容，好像有點俗……不行，不能老是說這種話，要有慈悲

心、慈悲心。

門井　什麼慈悲心嘛……（笑）。

　　不過，我多少可以理解你那種感覺。把萬城目兄的突兀感轉換成語言，就是公眾場合與私人場合曖昧不清地攪和在一起的感覺。

萬城目　在庭院建立曾祖父、祖父的雕像是溫情的展現，但到處都是鳩（鴿子）的青銅像就有點過頭了。那種突兀感，就像在神戶的魚鱗之家，看到庭院裡毫無意義地擺著英國的電話亭、山豬雕像時的感覺。每個月從母親那裡收到一千五百萬日圓，竟然說不知道。就是在這樣的家庭長大，才會不知人間疾苦，說出那麼沒常識的話。鳩山邦夫還說希望可以恢復自民黨黨籍，他不是不久前才說：「我要成為平成的坂本龍馬。」所以脫離了自民黨嗎？龍馬哪會說「拜託、拜託，讓我回土佐藩」呢！

門井　喂、喂，要有慈悲心啊（笑）。我對這裡的印象是，不愧是大政治家的宅院，果然是會招來客人的家。

萬城目　沒錯沒錯，到處都擺滿了椅子。

門井　擺在這間日光浴屋（sunroom）裡的椅子數量，或許最能突顯鳩山會館的性格。朝南、陽光充足，是最能放鬆心情的空間，卻常常擠滿了人。

萬城目　我要冷靜地說，我對建物沒有任何怨言。一郎先生也在艱難的時代恢復了日俄邦交，我打從心底認為他是個偉大人物。

門井　只是對他教出來的孫子有怨言（笑）。

萬城目　僅僅只是那樣。

❽ 講談社總館

萬城目　沒想到會為了文藝春秋社的企劃案進入講談社。這裡是門井兄推薦的講談社前總館，就在鳩山會館附近。

門井　文藝春秋的編輯也來了，公然成為產業間諜（笑）。旅遊書裡是寫講談社的「前總館」，可是聽講談社的人說，現在還是稱為「總館」，平時也當辦公室使用，所以我要先說，不需要加「前」字。

我會提議這裡，只因為這裡是出版社。這次的舞台是東京，我在思考什麼是東京風格的建物時，想到出版業是東京最過於集中的一個行業，既然這樣，從出版業界選出一棟近代建築，應該是長久以來受出版界照顧的我們的責任……當然還不至於這麼想啦（笑）。

萬城目　哈哈哈哈哈哈。

［講談社總館］
曾禰中條建築事務所／1934年／東京都文京區音羽2-12-21

＊不過，這個姓很不錯呢，如果是姓「鷹山」，說不定會給人好戰的感覺，因而落選。（門井）

門井　實地參觀後，覺得外觀、內部裝潢都非常質樸剛健，給人平淡、只著重實用性的印象。若要問設計上有沒有趣味性，答案是沒有。不過，從這裡開始，我要扭轉我的評價。這棟建物落成於昭和九年，是建物漸漸捨棄裝飾，結構越來越簡單，趨向單純且實用的時代。象徵這種「建築大眾化」的建物，就是這棟講談社總館。

　　另外，從大眾化這點來思考，在雜誌這個領域，講談社正是引導日本走向大眾化社會的最高權威。也就是說，公司業務與建築樣式，雖不到「渾然一體」的程度，但配合得天衣無縫。就這點來說，也是非常符合講談社風格的建築，想到這樣我就很滿足了。

萬城目　原本是大日本雄辯會吧？

門井　對，原本是大日本雄辯會。野間清治在団子坂租房子掛起招牌後，開始了出版事業。

萬城目　咦，是租的房子？

門井　但公司業務不斷擴展，他便買下租的房子，在四周一再增建，最後連員工進去都會迷路。所以，他決定把公司搬到郊外更寬闊的地方，在音羽蓋了總社大樓。

　　野間清治把新辦公室的設計，委託給在銀座啤酒屋那裡提起過的

曾禰・中條建築事務所。當這家東京最知名的事務所著手繪圖時，公司業務也不斷擴展，不得不再增加面積，結果在落成之前共修改了五次圖面。

萬城目　生意真的很好呢。當時，音羽還是鄉下吧？

門井　雖然有護國寺，但我想還是一大片稻草、田地的地方吧。野間清治說不希望員工們流於奢華，怕搬去繁華的地方，員工會染上壞習慣。跟戰後搬去銀座的文藝春秋正好成對比（笑）。

萬城目　哈哈哈哈哈。

門井　講談社的雜誌《KING》、《講談俱樂部》、《婦人俱樂部》都很暢銷，據說戰前曾經佔日本雜誌總發行量八成以上。錢多得是，卻沒有蓋華麗的辦公室。今天來看

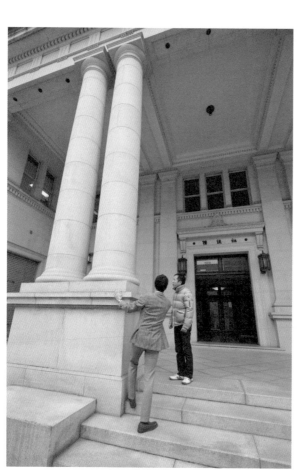

過後，覺得連內部裝潢都很樸素。唯一的意匠，大概就是排列在玄關的柱子。

萬城目　要是有人說這是以前的縣廳或市政府，我也會相信，就是樸素到這種程度。還好外牆掛著宣傳新書的布條，所以有出版社的味道，但那些布條如果換成交通標語，不就完全變成政府機關了？

門井　辦公室落成後，野間清治徹底貫徹了「家庭式公司」的想法，例如剛開始時，各個房間的門上都沒有部門名稱的牌子。根據野間清治的說法，哪有人進入自己家裡卻不知道房間有哪些東西呢？

萬城目　意思就是沒寫牌子也要知道。

門井　對，完全就像明治的家長，他辭世後，也是在總館裡的講堂舉辦喪禮，感覺就像在自己家裡的佛堂念經吧？

萬城目　《達文西》雜誌每年都會做「喜歡的出版社」的問卷調查，講談社連續十年都是第一名。今天來拜訪講談社，正在領入館證時，幾個貌似女性雜誌模特兒的可愛女生，穿著輕飄飄的裙子從我們前面走過（笑），我不知道野間清治會怎麼想，我是想原來講談社也有華麗、愉悅的一面呢。對了，要出版這本書的文藝春秋是排名第十。多加點油啦，文春（笑）。

＊在藤子不二雄Ⓐ的名作《漫畫道》裡，有個畫面是從富山來東京的兩人，在接到《少年俱樂部》的委託案時，第一次去了講談社。看到圓柱結構的莊嚴建物，他們的第一句話分別是「哇——」、「好棒！」，畫的當然是跟現在同樣的建物，令人深深感受到歷史的分量。（萬城目）

＊與野間清治同世代的出版人，有岩波書店的岩波茂雄，這個人的喪禮不是在辦公室舉辦，而是在前述的築地本願寺。（門井）

門井　說了很多關於講談社的事，也稍微提一下文藝春秋吧。戰前，文春曾經搬入內幸町的大阪大樓一號館。那棟建物是知名建築，有很高的評價，設計者就是渡邊節。

萬城目　什麼！就是建造大阪綿業會館的渡邊節？

門井　萬城目兄最愛的渡邊節。

萬城目　文春也真行呢！呃，我算哪根蔥啊，說這種話。

⑨ 前前田侯爵邸

萬城目　來到了黃昏的駒場公園。聳立在公園裡的前前田侯爵邸，是門井兄推薦的建築。

門井　我在思考什麼建物跟剛才的講談社一樣有東京風格時，突然想去看看華族（譯註：在明治時代的身分制度下被授予爵位的人及其家人，於二次世界大戰後廢止。）的宅第。明治時代頒布了「華族令」，命令華族居住東京，成為「皇室的藩屏」，所以華族在都內建立了宅邸。那麼，在華族中排得上一等一的宅邸是哪裡呢？應該是前加賀百萬石的前田先生吧？但能有多豪華呢？我是帶著這種輕浮的心態來到了這裡……

［前前田侯爵邸］
塚本靖／1929年／東京都目黑區駒場 4-3-55
駒場公園內

＊講談社總館舉辦落成典禮時，菊池寬也送了紀念品。菊池寬既是作家，也是文藝春秋的創立人。（門井）

萬城目　看過後覺得怎麼樣？

門井　很抱歉，我完全被震懾了。

萬城目　這棟建物也未免太大了……

門井　感覺規模完全違背了「私人宅邸」這個名詞。

萬城目　這分明就是英國王侯貴族的規模嘛。

門井　門很大，天花板很高。走廊夠大，房間也夠寬敞。總而言之，什麼都大。從大門到屋子的距離好遙遠，鋪著石子的中央圓環無限延伸。我終於知道玄關處需要上下車門廊的理由了，沒有客人會徒步來到這種位於森林深處的家。

萬城目　黃昏時天色微暗，屋內又沒有開燈，走廊幾乎看不到前面，感覺縱深更長，長到有點可怕。建築採迴廊式、中間是寬闊的中庭，也非常特殊。原來日本人有過住這種房子的時代。

門井　據說傭人有一百多人，所以規模不是普通大。當然，並不是所有華族都住這樣的豪宅。這是只有前田本家才蓋得起來的建築，似乎在說：「怎樣！」硬是要撼動他人。

同樣在駒場公園內，不是還有一棟日本近代文學館嗎？那是昭和四十二年的建物，但兩相比較，近代文學館看起來卻比前田邸老舊。為

＊沒有家具、用品的館內顯得分外寬敞。

＊建物完成於昭和四年（一九二九年），電燈已經普及，所以左邊照片裡的中庭並不是用來採光。（門井）

164

什麼呢？我想是因為以追求時代流行的樣式建築，也會老舊得比較快吧。前田邸是以十六世紀英國的都鐸樣式為基礎，根本沒想過什麼流行。

萬城目　從門到玄關的這條路，的確可以用來拍《夏洛克·福爾摩斯》的外景，很適合馬車，也很適合古典車。在電影《教父》裡，打開柯里昂家的大門，出現前田家的房子也不會覺得突兀，完全連得起來（笑）。倘若艾爾·帕西諾走在屋內，就是黑手黨的世界了。

門井　與剛才的鳩山家相比較，我對這棟前田邸的感覺也是「啊，是會招來客人的家呢」。但給人的印象各不相同，鳩山邸是客人為政

治密談而來的家，前田邸是客人為社交、舞會而來的家。實際上，前田利

為有過留學英國的經驗，也常接受宮內省、外務省委託：「有國外賓客要

來，就在你家招待他們吧。」以華族的身分負起皇室外交的部分責任。

萬城目 遺憾的是沒有留下家具、用品。如果有留下可以一窺昔日繁華的

物品或舞會時的照片，我真的很想看。

⑩ 憲法紀念館（明治紀念館內）

門井 終於來到最後的明治紀念館內的憲法紀念館。

萬城目 我第一次看到裡面，是參加朋友的婚禮。天花板很高，牆上有無

法形容的輕盈筆觸畫出來的錦雞，是很適合喜慶宴會的內部裝潢。玻璃門

面向草地廣場，婚宴結束後可以去外面聊天、拍攝紀念照，也很不錯。

我覺得現今這個時代，一般人要親近近代建築，最正確的方法就是當成婚

禮的婚宴場所。既可成為一輩子的紀念，又可以為保存建物籌措資金。

門井 近代建築結合婚禮，是很有趣的觀點呢。根據入口處的說明書，

這棟建物原本是用來當作明治天皇行宮的餐廳吧？

萬城目 沒錯，後來氣派的皇居落成，這裡的任務就結束了，所以明治天

＊前田利為也是在本願寺舉辦喪禮。

〔憲法紀念館（明治紀念館內）〕
宮內省／1881年／東京都港區元赤坂 2-2-23

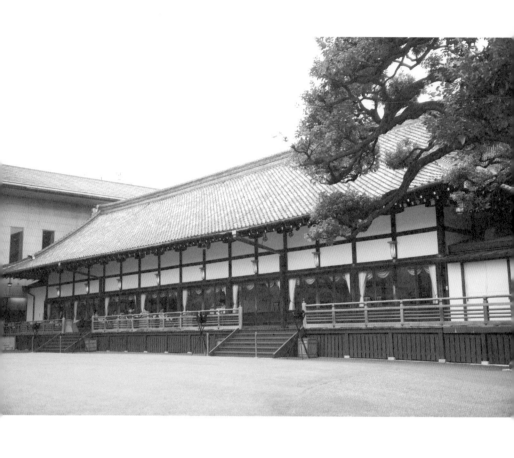

皇把這棟建物送給了伊藤博文。明治天皇駕崩，建起明治神宮時，伊藤博文的兒子又把這裡還給了明治神宮。於是，戰後便成了婚宴場所。

門井　在神社的教義裡，原本沒有主持婚禮這一項，是最近、大約明治後半才開始的。因為基督教在明治時代傳來，知識分子都流行在教堂舉行婚禮。神道、佛教陣營覺得這樣下去不行，產生了危機感，急忙加入了婚禮的行列。回溯歷史，首先從佔有率的競爭中敗退的是佛教，但在神社舉辦的婚禮則延續到戰後。

萬城目　我也可以提供一個小小的訊息，那就是在明治神宮舉行婚禮，就能優先訂到這間憲法紀念館。不過，婚禮在教堂舉行，只有婚宴在這裡舉辦也行。

門井　你很清楚呢。

萬城目　我為什麼這麼清楚呢？老實說，因為我是在明治神宮舉行婚禮。

門井　什麼！

萬城目　還有更不好意思說的私事，那就是從婚禮到親友的聚餐，都有一位穿和服的大嬸陪伴照料。婚禮的一個禮拜後，書店大獎的頒獎典禮湊巧也在明治紀念館內舉行，我去參加典禮，在衣帽間寄放外套時，那位大嬸這回穿著洋裝又在那裡工作，突然對著我大叫：「啊，萬城目先生！」

＊壁畫、壁爐台還是維持昔日模樣的錦雞大廳。

（笑）。

門井　萬城目兄跟明治紀念館很有緣呢。

萬城目　就是啊。正猶豫該在哪裡舉行婚禮的人，請務必來這裡看看，我不是因為自己在這裡舉辦才這麼說喔。在明治神宮結婚，還可以拿到有菊花徽章的紀念品呢（笑）。

結束探訪

萬城目　從橫濱、神戶的建築，可以察知靠近海洋的地域性，而東京與自然環境無關，可以感受到強烈的個人力量。不論是鳩山家或前田家，都反映了與生俱來的社會地位……

門井　是啊，講談社總館也像野間清治自己的家。

萬城目　東京的野心超群絕倫（笑）。有野心與權威的味道。有錢人住大房子。真的是很容易看透的地方。

門井　這趟建築散步，我強烈感受到皇室的存在，這是東京才有的要素。例如，前田邸是被當成了皇室藩屏的華族之家，東京車站也明顯面向皇居，被當成了皇室的玄關口。

同時也是強烈感受到大眾化的一天。因為有引領戰前大眾化的講談社、誰都可以去喝的啤酒屋、市民都可以去玩的日比谷公園……這兩者最後在明治紀念館合而為一。因為在建立當時，是作為明治天皇的行宮，現在卻成了大眾可以自由使用的婚宴場所。

萬城目　謝謝你絕妙的總結（笑）。

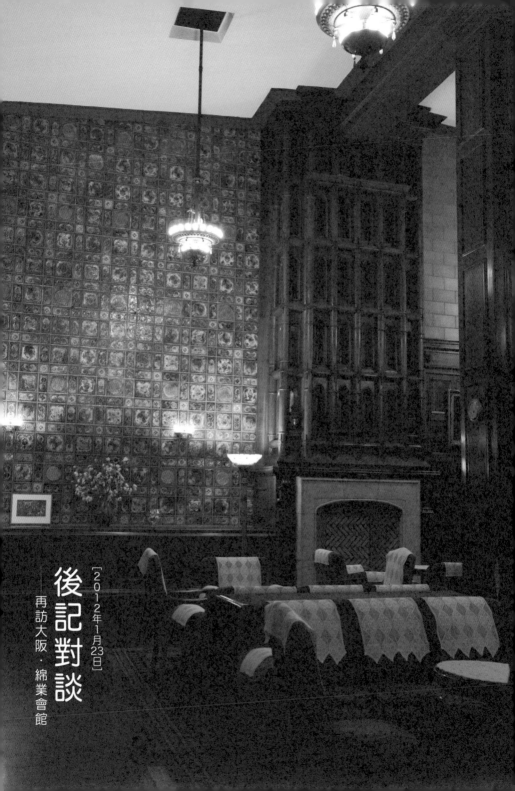

後記對談

[2012年1月23日]

— 再訪大阪・綿業會館

終於來到綿業會館！

萬城目　之前無論到哪裡都會提到「綿業會館太棒了」，卻一直沒有機會進去裡面參觀，今天總算來了。這就是「特大號鑽石」的綿業會館。

門井　第一次走訪大阪時，我們曾經到過綿業會館的入口，但玄關四周正在進行工程，時間也太晚了，所以只在外面看，很快就離開了。今天想到終於可以看到裡面，從一大早就很興奮（笑）。以前成為作家的理由之一就是不用穿西裝，今天早上卻興高采烈地穿上了（笑）。

萬城目　令人驚訝的是，兩人都穿了西裝來（笑）。在這次的企劃案中，心想去綿業會館就該這麼穿吧？

彼此都是第一次穿西裝呢。

門井　老實說，來這裡之前，我還擔心會被你吐槽「幹麼穿西裝來！」呢。然而，綿業會館就是有這種氣勢，會讓人覺得多拿根枴杖也行、穿三件式西裝也行。

萬城目　真的是很適合盛裝打扮的建物。

門井　外觀當然是雍容華貴，但一腳踩進去，更有種震懾參觀者的氣勢。首先是豪華的大廳威壓而來，仔細一看，原來是義大利文藝復興風。

　篇章頁照片：綿業會館談話室

【綿業會館】
綿業會館的資料請參考第三十三頁。

＊戰前的「大大阪」時代的大阪，紡織業十分興盛，被稱為東方曼徹斯特。所以「綿業會館」會成為當時紳士們的代表性社交場所，並非偶然。（門井）

冷靜下來，再往裡面走，又接連出現了法國樣式、英國樣式、美國樣式。把所有樣式的牌都亮出來了，卻沒有支離破碎的感覺。我想這應該是渡邊節圓熟期的技巧，太年輕做不到。

萬城目　小節這時候是四十七歲吧？

門井　來談談這位渡邊節吧，他是「二高」畢業，先從仙台的最高學府高中畢業，再考進日本最高學府的東京帝大建築系。他出生於十一月三日，那天是天長節（天皇生日），所以他的名字是取自於天長節的「節」。但「小節」聽起來很像女生的名字，他很討厭自己的名字，在「二高」度過住宿生活時，他受不了被叫「小節、小節」，就自己改了其他名字。

萬城目　哦——

門井　有一天，他姊姊從老家來找他，對宿舍的人說：「麻煩找渡邊節。」宿舍的人說：「沒有這個人。」就吵起來了。

萬城目　他在幹麼啊（笑）。

門井　他這個人一輩子都跟女人糾纏不清，聽說他東大建築系留級一年，可能也是因為去花街柳巷玩。

萬城目　在橫濱篇我也提過，我收到了渡邊節的遺族寫給我的信。從信中

＊渡邊節的徒弟村野藤吾，戰後曾獲頒文化勳章，他也參與了綿業會館的設計。嚴格來說，綿業會館可能是師徒合作，但村野藤吾回憶說：「那徹徹底底是老師的作品，我只是Head Draftsman（負責製圖的人）。」實際上，綿業會館怎麼看也都像渡邊節樣式主義的作品，所以這次的話題都集中在渡邊節身上。（門井）

我知道了活生生的事實，那就是小節的女性關係深深困擾著他的夫人。

門井　渡邊節先生恐怕作夢都想不到，在他去世幾十年後，赤裸裸的過去會被攤在光天化日之下。

萬城目　這也是偉人的證明。

門井　他年輕時有稜有角，用國會議事堂當東大畢業作。他畢業那年是明治四十一年，日本建築界三大巨頭中的辰野金吾、妻木賴黃，都搶著要設計國會議事堂，大叫「我來做！」、「不，我來做！」，展開了激烈的爭奪戰。他卻故意在這種時候提出國會議事堂的設計當作畢業作品，未免太大膽了。據我推測，他可能因此惹惱了辰野金吾，因為他畢業後是被丟到了韓國吧？聽說韓國的工作是妻木賴黃介紹的。

萬城目　那時候正好是日韓合併前吧？

門井　四年後，他從韓國回來，進入鐵路局工作，參與了我們在京都時去參觀過的蒸氣機關車館的設計。他還做了

更大的工作，那就是京都車站。大正三年，建設京都車站的第二代站體成為轉機，使他一舉躍上了關西建築界的明星舞台。

萬城目　對以前的京都車站沒什麼特別的形象。

門井　嗯，是那種不算太好也不算太差的建築。明治天皇駕崩後，大正天皇要在京都御所舉辦即位典禮，所以是為了迎接天皇而臨時趕建的車站建築。有趣的是，這棟京都車站又是反辰野建築，沒有把貴賓入口設在烏丸中央口。

萬城目　哦～

門井　同年完工的紅磚建築東京車站，眾所周知是辰野金吾的代表作。丸之內中央口是皇室專用，是從皇居迎接天皇的入口。然而，渡邊節卻把京都車站的烏丸中央口設計成一般人的出入口，把貴賓入口設在側邊，也就是靠近大阪那邊。這件事引發鐵路局大反彈，但渡邊節堅持主張貴賓入口不常使用，應該以一般乘客為優先。

萬城目　真有意思。大正天皇上車時從東京車站正中央進去，下車後卻是從京都車站的側邊出去。

門井　但年輕時有稜有角的渡邊節，獨立後簡直變了一個人。他會傾聽客人的意見、認真與財界的人往來、從不缺席餐會，自然地融入了關西財

界。建設綿業會館時，已經沒有人提出異議，順理成章地決定「交給渡邊做」了……好長的介紹，以上就是渡邊節與綿業會館相連結的簡單經歷。

萬城目　謝謝（笑）。來到綿業會館最驚訝的是，這麼豪華的建物竟然被當成很普通的地方使用。我原本以為只有一小撮權貴會來，平常都是冷冷清清，沒想到大廳、餐廳都有好幾組客人，還有四十多歲上班族模樣的人，攤開筆記本在討論事情。

門井　頂樓還有高爾夫球練習場呢。

萬城目　有圍棋沙龍、將棋沙龍，年長者也能度過年長者的快樂時光。

門井　有人邊吸菸邊看書，也有大嬸們來下面的餐廳吃飯。還有與纖維相關的商店、記者俱樂部進駐，運用方式真的非常靈活。

門井　頂樓還有高爾夫球練習場呢。

萬城目　人們聚集在這麼奢侈的空間看書、喝咖啡的習慣，原來是從昭和初年的大阪就有了，太令人驚訝了。我一直以為所謂的文化都是緩緩向上推移，永遠都是當下的時刻最好，其實並不是這樣。這種「會員制沙龍文化」，到某個時期就沒落了吧？這個空間的祥和氛圍，現在花再多的錢都不可能再創造出來了。

門井　其中特別值得一提的是，從二樓進來的這間談話室。怎麼看都是西洋建築，卻處處可見和室般的趣味。因為柱子、上面的橫梁，裡面雖是鋼

＊頂樓會設置高爾夫球練習場，可能跟渡邊節喜歡打高爾夫球有關吧。

從安井武雄的撞球也好、渡邊節的高爾夫球也好，可以看出戰前的關西建築師都很會玩。（門井）

筋水泥，外面卻是貼著木紋的大理石。還有，這面磁磚壁畫的位置，從入口處來看正好在對面，相當於和室壁龕的位置。磁磚前方還插著綿製的花，這樣的空間結構，對昭和六年當時的會員來說，應該很容易理解，也很容易適應吧。

萬城目　渡邊節太可怕了。

門井　剛才聽綿業會館的人說所費不貲呢。

萬城目　共一百五十萬日圓，相當於現在的七十五億日圓左右（笑）。

門井　大阪城的天守閣重建費用是七十四萬日圓。

隔壁的前第四師團司令部廳舍、周圍大阪城公園的整頓，聽說預算總共是一百五十萬，金額幾乎跟一棟綿業會館一樣……

萬城目　真是荒唐（笑）。

門井　　渡邊節在晚年的回憶錄中提到，他是盡可能配合很多的會員、配合個性多樣化的會員們的各種興趣喜好，設計出了美國風、英國風、法國風等一應俱全的建築。他本人是這麼說，但我不相信（笑）。那只是後來加上去的理由，其實他是想趁花多少錢都沒關係的時候，完成一生一世的大建築，所以決定把自己手上的牌全都亮出來，是這樣的藝術家之魂、技術者之魂的衝動，促使他那麼做的。

萬城目　紡織相關的人經常會去英國，所以建築外觀決定採取英國文藝復興時代的樣式，這點我頗能理解。

　　　　另外，完工正好是滿洲事變那一年，隔年，李頓（Victor Bulwer Lytton）調查團來拜訪大阪時，在綿業會館與財界人士會談。我想補充說明，這裡也曾經有過這樣的歷史場面。

兩人所愛的意外建築

門井　為了替這個系列做個總結，編輯部提出了這樣的問題：「你們各自心中的第一名建築是哪一棟？」

萬城目　兩年走訪了五個都市，看過的建物有五十二棟吧？嗯，好難決定。

門井　那麼，我先說。我選神戶的御影公會堂。關於外觀的魅力，在神戶篇已經說得很透澈，就不再重複了。老實說，與萬城目兄對談後，我又帶家人去了一次。

萬城目　去御影？專程去？

門井　是啊，專程去（笑）。建物已經老化，隨時可能被拆除，所以我想帶孩子們去看看。我在我們去過的食堂點了兒童餐，真的很好吃呢（笑）。有多明格拉斯醬汁的漢堡、塔塔醬的炸蝦、蛋包飯……

萬城目　兒童餐也有肉，是西餐的王道。

門井　……還有番茄義大利麵、沙拉、炸雞。

萬城目　簡直就是西餐的單點菜單。

門井　兒童餐的樣式比較多，所以通常是使用冷凍品。但那裡的兒童餐

應該都是現場做的，餐點都跟大人餐一樣。所以缺點是出餐太花時間，小孩子都等得不耐煩（笑）。但吃不完的份量足以彌補這樣的缺點，我把兒童餐當成下酒菜，總共喝了三瓶啤酒（笑）。太過強調或許也不太好，但那裡真的是不知道明天會怎樣的建築。這棟八十年前的前衛藝術，現在還是很前衛，平常也都有在使用。請大家務必去看看……萬城目兄，你選哪一棟呢？

萬城目 我選大阪市的中央公會堂。綿業會館也是我心目中的第一名，但不是任何人隨時都可以去的建物。我的重點在於誰都可以隨時進來看，所以推薦中央公會堂。

門井 這是很重要的一點。

萬城目 花了兩年的時間參觀近代建築，在門井兄的教導下，感覺知識如蜘蛛網般漸漸、漸漸呈放射狀擴展開來。那個相當於所謂凱旋門的中心起源地點，對我來說是辰野金吾，也是大阪市中央公會堂。紅磚搭配白線，果然是一眼就很容易理解的建築。說到大阪，怎麼樣都會有通天閣、什錦煎餅等根深柢固的印象，但我覺得這裡是摩登、時尚的大大阪的象徵，是我心目中的ＭＩＢ（Most Impressive Building）。

若要再舉另一個我心目中的ＭＩＢ，老實說是門井兄在橫濱告訴

＊老實說，作家若想被請去這間綿業會館拜訪，有一個辦法，那就是獲頒「織田作之助獎」。織田作之助不愧是代表大阪的作家，冠上他名字的獎的頒獎典禮，就是在這間綿業會館舉辦。（萬城目）

我的DOCKYARD GARDEN（船塢花園廣場）。

門井　咦，好意外的地方。

萬城目　那麼大規模的建築，平時很少見吧？而且，我剛開始還以為是DOG GARDEN。

門井　給狗散步的公園。

萬城目　原本腦中都是受過訓練的狗狗們，汪汪叫著跳過欄架，氣喘吁吁跑回來的畫面，所以有顛覆想像的感動。若不是有門井兄的介紹，到現在我都只會知道皇后廣場（Queen's Square）旁邊有個什麼很大的空間。

門井　那麼，我選一橋大學。校園內蓋了那麼多大型建物，天空看起來卻還是很遼闊，給人清爽的感覺。伊東忠太的妖怪們在遼闊的天空下悄然蠢動，那種視覺上的奇特感覺十分令人驚豔。

萬城目　自己推薦的建物被如此讚賞，我很高興（笑）。

光稱讚關西有自誇的嫌疑，門井兄接下來也從關東選個地方吧？

還是喜歡渡邊節？

門井　那麼，接著談建築師吧？或許有點像追星族，但這次的主題是⋯

「你們各自喜歡的建築師是哪位？」

　　這回也由我先說。起初在大阪時，我非常推崇安井武雄，但這次看過綿業會館後，我深深覺得渡邊節這個人充滿了魅力。所以，我還是要選渡邊節，他英俊瀟灑、身材高眺、時髦、有錢、又能幹。有女人緣、精通美食、又長命。渡邊節就是這麼一個得天獨厚的人。傳說他高中是從妓院去上學，有了成就後遇到後輩就說：「沒有一、兩個女人，不能成為優秀的建築師。」

萬城目　（邊看照片）原來如此，看起來就是豔福不淺。這張臉太危險了（笑）。這雙彷彿會說話的眼睛更迷人。有點像誰呢……是不是有點像森喜朗前首相？

門井　啊，有點像、有點像！

萬城目　沒有斜視的森喜朗。

門井　不胖的森喜朗……渡邊節大學畢業後，不是去了韓國四年嗎？那期間，他在廣島、福岡都有女朋友，所以每到週末就搭船回來，見過女朋友再回韓國。

萬城目　多麼勇猛的事情啊！

門井　很不像建築師的事吧？享年八十二歲，最後死於癌症，直到死前他每

＊順道一提，七十三歲時，他連一顆假牙都沒有。（門井）

＊怎麼看都很時髦的渡邊節。
（照片提供者：股份有限公司渡邊建築事務所　東京事務所）

184

天早上都要搽法國的化妝水。他活過了如畫般的八十多年美好人生，我帶著嫉妒與羨慕尊敬他這個建築師，更尊敬他這個人。

萬城目　剛開始這次的建築散步時，除了辰野金吾，我誰也不知道。但即便沒有事前準備、沒有先入為主的觀點，還是會覺得渡邊節的建築很不錯，容易理解又趣味橫生。我也覺得這樣的小說最理想，但真正下筆時很難做到。要讓每個人都看得懂，又要有趣。這樣的難題，渡邊節做到了。從綿業會館這麼瀟灑的建築，到梅小路的機關車車庫這樣的產業遺產，都很有趣也很容易理解。更深入來說，最好的是那種明亮的感覺。

門井　神戶的商船三井大樓也很明亮。

萬城目　可是，渡邊節被門井兄選走了（笑），所以我還是選辰野金吾。聽了這麼多關於他的事、又看過他的照片，我還是覺得沒辦法跟他成

*上面的照片是綿業會館外面的樓梯，會令人聯想起好萊塢電影裡的各種畫面。

為朋友。但每個都市都有紅磚的辰野先生穩穩地聳立在那裡，成為尋訪建築的路標，例如，大阪的中央公會堂、京都的前日本銀行、神戶的港元町車站、以及東京的東京車站。就如屹立不搖的四號打者，只要把辰野建築往中心一擺，就能排出打球的順序。

門井　橫濱的開港紀念館也是所謂的辰野式。

萬城目　不論是建築或任何事物，都很難塑造出被稱為「○○式」的風格。

門井　夏目漱石雖優秀，他寫小說的方式也沒有塑造出「夏目式」。

萬城目　他是 one and only，獨一無二。

門井　他是罹患西班牙型流行性感冒，在國會議事堂的爭奪戰中死去。臨終前，他躺在床上被妻子緊緊擁抱著，對帝大同屆的建築師曾禰達藏說：「國會議事堂就拜託你了。」說完就死了。

萬城目　好像武田信玄，帥呆了。就像在說：「我死後，把我的旗幟插在京都。」（笑）

門井　說得好。

萬城目　好比一首歌，有歌手、有背後的作詞家阿久悠，但一般小孩都不知道阿久悠是誰（笑）。同樣，要透過建築師來欣賞近代建築的門檻也很

＊好像可以成為朋友（？）的辰野金吾。

順便看看其他建築師的長相……

宮殿建築第一人・片山東熊。

很喜歡妖怪的建築師伊東忠太。

高。不過，小孩哪天會發現，原來這首歌、那首歌的曲子都是阿久悠的創作，同樣的，人們哪天也會發現近代建築背後出現的名字幾乎都一樣。

門井　我們的建築散步，也在結束時浮現出辰野金吾與渡邊節兩根大柱子。這是件好事，以結果來說很不錯。一個的舞台是以東京為中心，另一個的舞台是以關西為中心。一個稱霸明治時代，另一個活躍於大正、昭和時代。在空間上、時間上，網羅了近代日本。

萬城目　讀者們在親近建築的過程中，若能找到一、兩個喜歡的建築師，就能連結上種種小插曲，樂在其中。

門井　日本的近代建築師，人脈網特別緊密。理由很清楚，因為幾乎整個明治時代，培養出建築師的大學只有東京帝大一間。所以彼此都是師父與徒弟、學長與學弟的關係，人脈當然緊密。早稻田設立建築系是在明治四十三年，至於京都大學，在武田五一就任第一屆教授時，已經是大正九年了。

萬城目　真的太過集中了。

門井　總而言之，民間的辰野金吾、官僚建築的妻木賴黃、宮廷建築的片山東熊，是日本建築師的第一世代。他們都很有個性，鎖定他們會很有趣。

（右頁三張照片由日本建築學會圖書館提供。）

能充分享受建築散步樂趣的五本書

門井　對於想進行建築散步的人，有沒有什麼愉快地持續下去的祕訣可以告訴他們呢？雖然前面已經說過一些了。

萬城目　像我們這樣，各自提出想去的地方，再一起去看，就叫一石二鳥，既可以有新的發現，又可以知道其他人完全不同的看法，不是很好嗎？另外，最好還是要有起碼的事前準備，在現場看到覺得很震撼的建築，事後若能能翻翻書、做點調查，也能增長知識、增添樂趣。

……不過，我每次幾乎都是沒有準備就去了現場。因為這位門井老師都會替我、替編輯，把事先查過的年表印出來，再裝訂成冊分給所有人（笑）。

門井　沒什麼，真的只是很簡單的資料（笑）。

萬城目　不過，像他這麼奇特的人平時很少見，所以，我想只要帶自己身邊可以參考的資料去就行了。

門井　那麼，緊接著來談談「請介紹有幫助的導遊書籍」這個主題吧，我先推薦一本小學館出版的《近代建築散步》系列（宮本和義・工作室M5）。

萬城目　是白色封面，分成東京‧橫濱篇、京都‧大阪‧神戶篇的導遊書籍。

門井　書裡網羅了相當數量的建築，文章也都寫到了重點，不會太冗長，整理得簡單扼要。

萬城目　那麼，我推薦講談社兩本一套的《日本近代建築大全〈東日本篇〉〈西日本篇〉》（米山勇監修）。是大部頭書，但彩色照片豐富，非常漂亮。

門井　那是一套好書，照片很多，下雨天也能在家享受尋訪近代建築的樂趣。

萬城目　還有，去大阪必備的是《大大阪現代建築》。

門井　那是名著，出自京都的出版社。

萬城目　可能已經絕版的藤森照信先生的《建築偵探》系列，也不容錯過。朝日文庫出了四本。不僅有橫向的廣度，也具備了縱向的深度，是深入介紹建物的故事、建築師故事的名著。看完這個系列，會對近代建築產生極大的興趣。

門井　很棒的系列，希望可以復刊。

萬城目　由文藝春秋出版新裝版也不錯啊。

＊關於橫濱街道景觀的歷史，最好看的一本是《某都市的歷史──橫濱‧330年》（北澤猛著、內山正畫、福音館書店）。這本一九八五年出版的舊書，是給小朋友看的繪本，只有三十九頁，卻是我看過的書中最淺顯易懂的一本，我要推薦給大人們閱讀。（門井）

門井　或許有點專業的村松貞次郎先生的《日本建築家山脈》（鹿島出版會），雖是建築史的概略書，卻每頁都充滿了溫情，寫得栩栩如生，彷彿每件事都是自己親眼看過、親耳聽過，非常有深度。

萬城目　這本主要是描寫建築師的人際關係吧？

門井　是的，所謂人際關係，說白了就是師徒關係。書中有很多有趣的小插曲，例如徒弟對妻木賴黃說：「我來幫忙了。」結果妻木賴黃破口大罵：「竟敢說來幫我，你也太狂妄了。是我要教你，你應該說我來學習了！」書中還提到，辭去官職的辰野金吾去學校研究室時，當時是副教授的武田五一，慌忙替學生修改了有問題的圖面。

萬城目　這叫偽裝吧（笑）？

門井　多少有些艱深的用語，但有趣的小插曲也很多，絕對不是一本枯燥無味的書。要說唯一的缺點，就是卷末沒有附索引。後來要查建築師或建物都很辛苦（笑）。

近代建築永存不朽！

萬城目　起初，我只知道大阪市的中央公會堂，從這樣的程度出發，不僅有了大阪城重建的天守閣是近代建築的知識，還有知識從點與點連成線般漸漸、漸漸擴展的感覺。但並不覺得學會了什麼或熟悉了什麼，只是花了兩年的時間，盡情享受了其中樂趣。

門井　我也有同感，總之就是很愉快。

萬城目　不可思議的是，在什麼都不懂的狀態下開始，卻第一次就有了某種程度的「定型」。各自推薦五個建築的做法，從頭到尾都沒有改變過。

門井　第一次的大阪，加入了番外篇，共選了十二件。但沒辦法在白天統統看完，所以第二次的京都就減為十件了。

萬城目　大概只做了這樣的修正吧。

門井　有趣的是，儘管如此，每次都還是會選中可以定位為番外篇的建築。可以

把公共澡堂、燈塔、公園等列入近代建築，而不是當成番外篇，實在太好了。每次都可以聽到萬城目兄講自己親身經歷過的與建築相關的花絮，也是這個企劃案的樂趣。

萬城目　門井兄淵博的學識也是樂趣之一。

門井　哪裡哪裡。

萬城目　這件事我一定要告訴所有的讀者。門井兄滔滔不絕地解說建物及建築家的台詞，都不是事後再加以推敲、增修的，而是現場的發言（笑）。我一定要讓大家知道，這麼凝縮、濃郁的文章，竟然可以從人的嘴巴直接說出來。華生聽著福爾摩斯口若懸河地說個不停，被壓得死死的，只能說「哦，是啊，福爾摩斯」的心情，我非常能理解。

門井　我可以把這些話當成是稱讚嗎？（笑）

萬城目　當然可以（笑）。

門井　忽然想到我三歲時，四十歲的大人是哪一年出生的呢？算起來差不多是這棟綿業會館竣工的時候，這樣計算就意外覺得距離並不遙遠。近代建築和建築家絕不是歷史上的遺物，而是存在於與我們相連接的時間裡的人事物。

最後我還要再說一件事。我今年四十歲了，有個三歲的兒子，我

萬城目　說得真好，希望還有下次的機會。

門井　　至今以來真的辛苦你了。

萬城目　謝謝你。

台灣散步【2014年7月1~3日】

台北車站　松山火車站
二二八和平公園
中正紀念堂
台北 101 大樓
台灣大學

台中市政府
台中火車站

台南火車站
孔廟　台南警察署

台北
台中
台南
高雄

台灣建築
❶台灣總督府廳舍 (萬)
❷台灣銀行總行 (門)
❸國立台灣博物館 (萬)
❹台北水道水源地唧筒室 (門)
❺四四南村 (萬)
❻中山公園湖心亭 (門)
❼宮原眼科 (萬)
❽烏山頭水壩 (門)
❾國立台灣文學館 (萬)
❿新竹車站 (門)

(萬)城目先生的推薦　(門)門井先生的推薦

篇章頁照片：面向台灣總督府，外側設有迴廊，這樣的結構是為了通風。
照片拍攝：石川啟次

❶ 台灣總督府廳舍

萬城目　此次因為《我們的近代建築豪華之旅》即將在台灣出版，所以應當地出版社的邀請來到了台灣。兩年前這本書出版時，我們曾開玩笑說：

「如果哪天去了國外，就是《我們的近代建築海外版》了。」

門井　從大阪開始的企劃，竟然跨海來到了國外，真是感慨萬千。

萬城目　與之前的做法一樣，要選出都市裡足以成為紅磚建築代表的建物，所以首先選出了台灣總督府廳舍。

門井　這棟總督府相當於東京的東京車站、大阪的中央公會堂。建物前面有條寬敞的大馬路，後面什麼都沒有，周遭十分空曠，所以建物看起來比我想像中小。

萬城目　裡面可以參觀，還有日文流利的老先生為我們解說，氣氛十分祥和，但其實這裡仍是台灣總統辦公的地方，有拿著槍的士兵守衛。與日本的紅磚建築不同之處，就是這裡仍是活生生的政治場所。

門井　剛開始，我先簡單地補充說明台灣與日本的關係。台灣總督府是一九一九年完工，原案是出自長野宇平治，設計是森山松之助，兩位都是日本人。為什麼由日本人來建造台灣的建物呢？因為當時台灣屬於日本。

［台灣總督府廳舍］
長野宇平治原案、森山松之助設計／1919年／台北市中正區重慶南路一段122號

一八九四年日本在甲午戰爭中獲勝，翌年，清國割讓土地，日本因此接收了台灣。從此開始了日本的殖民統治，也可以說開始了台灣的近代史。之後，日本人的官員陸續來到台灣，蓋了銀行、蓋了車站。這次的主題是走訪台灣的近代建築，所以勢必會成為走訪日據時代的建築。

根據這樣的歷史，選擇了總督府。這裡就像大總統的官邸，是為總督亦即來自日本的最高層殖民統治者準備的地方。但看起來不太勻稱，以設計來說，中央的塔太高了。

萬城目　我覺得很可愛啊（笑）。不過，的確比其他地方高出許多。通常左右兩邊會有半圓形屋頂……啊，如果是長野宇平治的原案，塔就矮多了。

門井　就是啊。為什麼會變這麼高呢？根據一般說法，是因為終究是殖民地，所以日本人想展現日本的威嚴。但我疑惑的是，建物完成於一九一九年，日本的統治已經進入了安定期，有必要在接收二十多年後遊刃有餘的時期，做到那樣嗎？我非常懷疑。

萬城目　喔、喔。

門井　所以，我想應該是設計上的混亂。在東京的比賽雀屏中選的人是長野宇平治，後來卻發生很多爭執，設計一直無法定案，花了將近十年的

時間才完成了總督府。可能是設計階段的紛紛擾擾反映在設計上，就跟東京的國會議事堂一樣。

萬城目　啊，對喔！國會議事堂。

門井　國會議事堂是辰野金吾第一個叫說：「我要做！」但沒多久就去世了，接著是矢橋賢吉出來，但他也去世了，在很多建築師經手過後，成為種種樣式混雜的設計。總督府可能也是同樣的狀況。反言之，東京的建築師們就是這麼想設計台灣的總督府。與國會議事堂一樣，每位建築師都認為接這個案子很光榮，是男人一輩子的工作。這個現象顯示，對日本的知識分子而言，殖民地是嶄露頭角的舞台。那些紛紛擾擾反而證明了台灣的重要性。

萬城目　你看，磚瓦的顏色很紅呢。以天空的藍為背景時，映照得美極了，完全不輸給台灣的烈日。與日本的磚瓦建築大不相同的地方，是所謂

＊塔的方向是朝東（日本皇居）。

的殖民地樣式。從正面看，窗戶沒有開在最外側的牆面上，而是往內縮，外廊也打通做成了陽台模樣。

門井　真的呢。我想應該是可以使通風良好，還有遮蔽陽光、形成蔭涼處的用意吧？不過，紅磚與陽台的搭配很有趣呢。

萬城目　是啊，更有趣的是，我真的跟門井兄來到台灣，暢所欲言地談論起他人的建築。

❷ 台灣銀行總行

萬城目　聳立在總督府旁邊的是台灣銀行總行，這是門井兄的推薦。

門井　一來是因為在國內看了那麼多間銀行，所以也想看看台灣的銀行。二來是因為台灣銀行負責的是國內不可能有，只有殖民地才有的業務，所以我選擇了這樣的趣味性。

話題再拉回到台日歷史。甲午戰爭後，發生了所謂的「三國干預」事件。日本雖取得了遼東半島與台灣，但俄國、德國、法國聯手干預，要日本把遼東半島還給清國。當時的日本人非常不甘心，但反言之，沒有被迫交出台灣，表示歐洲認為誰來統治台灣都沒關係。

[台灣銀行總行]
西村好時／1938年／台北市中正區重慶南路一段120號

＊台灣銀行總行比前日本銀行京都分行大一倍。

萬城目　是不受重視嗎？

門井　是啊，連當事人清國的全權大使李鴻章，在交涉下關條約時也喃喃說了一句：「台灣很麻煩喔。」老實說，連清國也處理不來，因為太落後了。

萬城目　原來如此。

門井　說到台灣當時的金錢、經濟狀況，連日本人來到台灣也嚇到了，不是沒有貨幣而是太多了。也就是說，有清國鑄造的錢幣在流通，也有當地人模仿清國錢幣私自鑄造的私鑄錢在流通，甚至還有類似日本稱為豆板銀（譯註：江戶時代的銀幣。）的銀塊也在流通。可以說是處在家康鑄造慶長小判（譯註：慶長六年鑄造並流通於日本全國的金幣。）之前的階段（笑）。因為狀況太混亂，所以銀行建立後所做的第一件事就是貨幣的鑄造與流通。被交付的是殖民地才有的非常初步的任務，這樣的銀行很有趣。

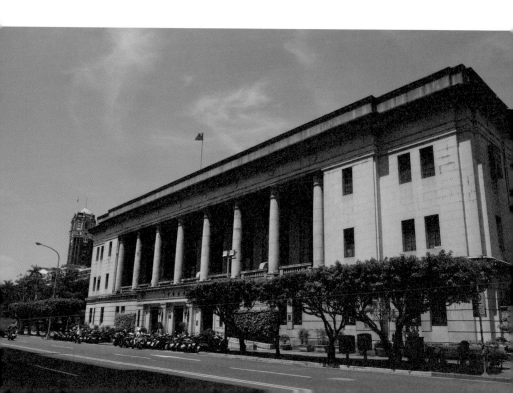

萬城目　看起來氣氛幾乎跟日本歷史悠久的銀行一樣。還有，裡面大得驚人。在我們看過的銀行當中，前日本銀行京都分行（京都文化博物館別館）就很大了，這裡還比那裡大一倍。看到銀行在這麼大的地方繼續營業，我真的很驚訝呢，雖然來之前門井兄給我看過當時的老舊明信片……

門井　照片上有櫃檯、有等候的長椅。

萬城目　對、對，竣工當時跟現在一模一樣。只少了櫃檯的柵欄，其他景觀幾乎都一樣。

門井　跟隔壁的總督府一樣，依然活力充沛地服役中。

萬城目　進入這間銀行，最吸引我的是廁所有「哺集乳室」的導覽。詢問後才知道那裡有冰箱，可以擠奶也可以餵奶，是為客人與女性行員設置的地方。在日本根本無法想像會有為女性設置的哺集乳室，解說的人卻說得好像「當然要有吧」？真不愧是女性出來工作也很理所當然的台灣。

門井　誠如萬城目兄所言，沒什麼好或壞，純粹就是銀行建築，平凡到令人有點失望的銀行建築。太忠於基本原則了，為什麼會這樣呢？因為設計者是西村好時。這個人在明治四十五年從東京帝國大學畢業，當過第一銀行的建築課長，然後出來開業。他設計了第一銀行的總行、分行，出來開業後也都是設計銀行，是銀行建築的專家。昭和八年他出版了一本《銀

＊門井先生持有的明信片。竣工當時的內部裝潢至今都沒有改變。

202

行建築》，現在讀起來也很容易理解。

萬城目　還直接取名為《銀行建築》呢。

門井　內容也真的是銀行建築。文章非常平易近人，連想考現代建築科系的高中生都能看得懂，希望哪家出版社能再版（笑）。書中寫到櫃檯裡面如果這樣做幾個抽屜就會很方便、最近在美國有一個抽屜會放進手槍（笑），連這些事都描述得很詳細。因為銀行建築耐火、耐震是理所當然，更要能達到預防搶劫、預防金庫被破壞的非常實際的目的。這個領域的建築，很難對年輕人說：「儘管放手去做。」正因為如此，像西村這樣的專家才有寫平易書籍的理由。這棟台灣銀行的建物，說起來就像教科書的具體呈現。

❸ 國立台灣博物館

門井　在台北市內稍微移動，便來到了國立台灣博物館，這是萬城目兄推薦的建築。

萬城目　我選擇這棟建物，是因為與兒玉源太郎、後藤新平有關。聽說不只建物壯觀，還有他們的雕像，所以我想去看看。

［國立台灣博物館］
野村一郎／1915年／
台北市中正區襄陽路2號
二二八和平公園內

兒玉源太郎（譯註：明治時期的陸軍大將。）可以說是連續劇《坂上之雲》的幕後主角，是日俄戰爭的英雄。知道這位兒玉當過台灣總督，我就很想知道他是個怎麼樣的總督。可是，那位兒玉其實只是名義上的總督，真正做事的人是在兒玉手下擔任民政官的後藤新平吧？

門井　　沒錯，因為爆發日俄戰爭，兒玉源太郎身陷戰場。有一說，說當時有人建議兒玉源太郎更換台灣總督，兒玉回說：「換成其他總督，會妨礙後藤做事。為了讓後藤可以放手去做，還是保留我的名字。」

萬城目　是台灣總督NO.1，也是大家都想要的上司……這棟建物外面的一長列柱子就很宏偉了。

門井　　我覺得比台灣銀行更像銀行建築。

萬城目　我覺得有大英博物館的味道，也很像在橫濱看到的大倉山紀念館。玄關大廳上方是半圓

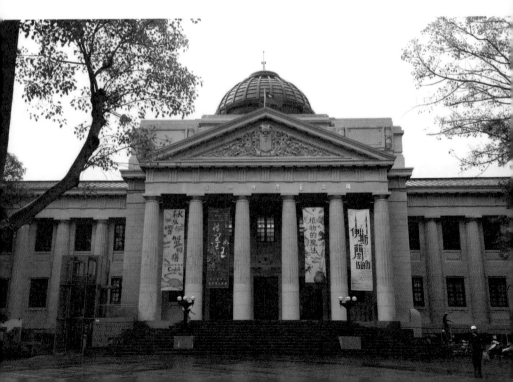

形屋頂，不但外觀看起來可愛，裡面的感覺也很寬敞。天花板的圓形屋頂大量使用金色，華美至極，抬頭一看就會不由自主地叫出聲來。聽說一開始就是建來當博物館，卻完全是迎賓館的結構。

門井　每個小地方都做得很華麗，不會給人雜亂的印象。

萬城目　這間博物館是在二二八紀念公園裡面。這座公園不但冠上不久前在台灣還是禁忌話題的二二八事件的名稱，裡面還擺著為紀念日本人而建的博物館，實在太勁爆了。

門井　二二八事件的起因，是一名賣香菸的婦人被官兵毆打受傷吧？

萬城目　是的。日本戰敗撤走後，換國民黨政府來治理台灣。官兵對女平民百姓的蠻橫，引發眾怒，有人佔領了公園裡的廣播電台，號召市民揭竿起義。剛開始還算順利，所以抗議活動很快擴散到全島。沒多久，被從大陸本土來到台灣的大批國民黨軍隊徹底鎮壓，犧牲了幾萬人。也就是說，這棟博物館是坐落在成為如此重大事件舞台的場所。

聽說完工當時，一進來就會看到左右分別豎立著兒玉源太郎與後藤新平的雕像，現在卻看不到了，不知道放哪兒去了。找過後，在三樓角落設置了精美的展示區，他們兩人都在那裡。後藤新平原本是名醫生，所以看起來和藹可親，像是學校裡的老師。兒玉源太郎蓄著當時流行的

※讓人聯想到希臘神殿的道地古典樣式。

魔鬼鬍鬚，但還是給人「The將軍」的感覺。

這棟建物從吊燈的裝飾台座到天花板的彩繪玻璃的設計，處處可見後藤新平的家徽（藤蔓）與兒玉源太郎的家徽（指揮扇），感覺很不可思議，為什麼

＊美麗的天花板上的半圓形彩繪玻璃。

要如此表彰這兩人呢？

門井　兒玉源太郎在日俄戰爭後的一九〇六年猝死，後藤新平也在該年離開台灣，轉任南滿洲鐵道總裁。博物館是在一九一五年完工，所以為了他本人的名譽，我必須聲明並不是他為了圖利自己而蓋的建物。後藤新平這個人，誠如萬城目兄所言是醫生出身，在公共衛生領域留下了顯著的事蹟。關於這方面，請容我到接下來要去的幫浦室再詳細敘述。

④ 台北水道水源地唧筒室

萬城目　現在我們來到門井兄推薦的台北水道水源地……這怎麼唸？

門井　唧筒是幫浦的日文，唸成SHOKUTOSHITSU，所以就是所謂的幫浦室。（邊看著建物）不過，感覺比較像銀行建築，不像幫浦室。

萬城目　我還以為會比較像淨水場呢……幫浦室建築的用途很明確，就是從成為水源的河川把水汲到高處，再從那裡把水呈網狀送到全台北市。用來放置汲水機械的建物就是幫浦室，這種建物通常是在風光明媚、遠離城市的小丘上，所以我以為會在有河川、有山丘的風景美好的地方，沒想到是在市中心。

萬城目　可以用來做比較的，是我們在京都看過的九条山淨水場幫浦室，那裡就真的是悄悄聳立在深山裡。

門井　這裡正好相反，在市中心，而且附近還還成了公園（Taipei Water Park），旁邊有水池，還有脫光光的小孩子們跑來跑去。

萬城目　何止是小孩子，剛才還有個大叔只穿著一件內褲，從我們前面走過去（笑）。

門井　建物本身倒是很莊嚴，有長排柱子、扇形，踏進一步就是非常靜

［台北水道水源地唧筒室］
野村一郎／1908 年／台北市中正區思源街 1 號

※巨大的章魚和火車綻放異彩。

謐的空間，我們想像中的幫浦坐鎮在那裡。

萬城目　說不定是我們看過的建築中，最有整體感的一棟，是一眼就可以看到全貌的縮小型。有粗大的柱子排列、兩端有半圓形屋頂，展現明顯的威壓感。可是，通風道上為什麼會有一隻龐大的塑膠製章魚呢（笑）？

門井　可能是公園的公仔吧？

萬城目　我很喜歡台灣人的率真。這棟幫浦室應該不太受重視吧？旁邊有給小朋友玩的火車在跑，而且到處都是雜草，令人訝異怎麼能留到現在。這麼小型的現代建築很少見呢，留下來的大多是龐大的建築……不過，我很懷疑能不能繼續留下來。因為每一個幫浦上都沒來由地綁著一隻貓熊布娃娃，飄散著難以形容的科幻味道，令人產生一抹不安。

門井　現在來說說後藤新平的事蹟吧，雖然這棟幫浦室是在一九〇八年完工，後藤已經不

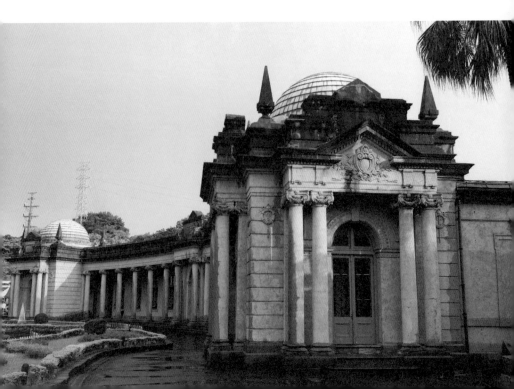

在台灣了，但上水道計畫是從他還在時就開始了，這就是他對台灣最大的貢獻。包括下水道在內，是他淨化了台灣的水。水乾淨了就不會生病。尤其是鼠疫和瘧疾減少了。具體的理由之一，就是這棟幫浦室。根據某項統計，日本剛接收台灣時，台灣人的平均年齡是三十歲左右。日本撤走時，平均年齡到達了六十歲。五十年間成長為兩倍。後藤新平延長了人們的壽命。

萬城目　司馬遼太郎在《街道漫步——台灣紀行》中，有非常令人震撼的介紹。他說：「台灣的上下水道設備，比日本內地還要早完成。」太驚人了。

門井　當時，台北的土地比東京便宜，又可以靠強權徵收土地。我想是因為這樣，整頓起來比較快吧。

＊迴廊式搭配長排柱子，是很有威嚴的建築，但……

＊室內的幫浦都綁著貓熊布娃娃……

⑤ 四四南村

［四四南村］
不明／1948年／台北
市信義區松勤街54號

門井　接下來，繼幫浦室之後，是萬城目兄推薦的四四南村。

萬城目　在策劃這次的台灣行之前，我就問過台灣的編輯：「台灣有沒有古老、有趣的建物？」當時得到的答案就是這個四四南村。戰後來台灣的大陸人（外省人），以為很快就會回去，所以蓋了暫時性的住宅，沒想到共產黨政權在大陸成立，他們錯過了回去的時機，只好繼續住下來。這就是那樣形成的村子之一。

　　若是把近代建築嚴格定義為「日本殖民地時代的建築」，那麼，是稍微偏離了範圍，但想到這是聳立在歷史上的活生生的建築、是象徵日本離開後的台灣歷史的場所，我就心動不已。之前都沒有機會來，所以決定這次非來看不可。

門井　看過後覺得怎麼樣？

萬城目　我原本很期待，但說真的，感覺完全沒有歷史之類的味道（笑）……不過，我早有預感了。讀到解說，我心裡就有數了，上面說這裡經過年輕人整修，開了店面和畫廊。這種方式在日本也很流行，就是保留建物，靈活運用，裡面是以年輕人為對象，販賣咖啡相關雜貨。

＊建物排列獨特的四四南村。

我曾經認為年輕人利用以前的建物，經營時尚的商店，是保存建物非常好的方式。但是，看過好幾個這樣的例子後，漸漸發覺氛圍都很相似。原本應該是一群有個性的人，聚集在有個性的建物裡，做有個性的事，曾幾何時卻出現了整齊劃一的感覺，看的人也習慣了。這意味著我們與近代建築的接觸方式，又該邁入下一個階段了。

門井　贊成。這的確不只是台灣的問題，日本和台灣都該開始思考這件事了。

萬城目　我聽導遊說，像四四南村這樣的外省人村子，都是軍人家屬的臨時住處，所以很封閉，語言也是使用北京話。跟原本就在台灣的人（本省人）不相往來，也不跟他們交朋友。但是，現在在這裡開店的人，沒有本省人、外省人之分，都是抱持台灣人的意識在營業。就某個程度來說，台灣已經成功跨越了很大的對立問題。

萬城目　從台北搭乘台灣高鐵往台中，來到門井兄推薦的中山公園湖心亭。

門井　中山公園在車站附近，好比「台中的日比谷公園」。現在也有情侶、帶著小孩的人、在打網球的人……是個庶民的都市公園。中間有座湖，湖畔有一個名字簡單易懂的建築，叫做湖心亭。在我們的建築散步中，是最美的一棟建築，所以我想若要以外型來選的話，就選這裡了。

萬城目　我覺得很樸素呢。

門井　我也以為會更華麗一點，但比我想像中樸素。好像用手指一招就可以拔起來的屋頂，不太像近代建築，可以說是中華風或漢人風。四個角落的白色柱子，也不是所謂的角柱，而是縱長的梯形。遠遠望過去，左右柱子像是寫著漢字的「八」，顯然是以設計為優先。屋頂的通風口也是溫和的圓形，柔和的設計令人陶醉。

這座湖心亭原本是皇族的休息場所。台灣縱貫鐵路全線通車的慶典，是在這座公園舉辦。因為閑院宮載仁親王會蒞臨現場，所以蓋了這座亭子。按理說，應該要展現威嚴，極盡奢華，藉以宣示：「台灣的臣民，

［中山公園湖心亭］
福田東吾／1908年／
台中市北區公園路37號─1

※湖面倒影也很美麗的湖心亭。

你們看看！」卻相反地採取了樸素的策略。建物本身也很小，光這麼一棟建築，就顛覆了殖民地政策給人的刻板印象。戰前的日本很有品味，這點值得大大讚賞（笑）。

萬城目　真的是一點都不威風的建築。因為太不威風，剛開始我還不知道這就是我們要來看的建物呢。台灣真的好熱，我熱得昏昏沉沉（笑），跟在門井兄後面逛公園，聽到你說：「在這裡照張相。」我還想：「咦，這裡？」根本看不出來是百年以上的建物，已經與風景融合了。如果現在舉辦萬國博覽會，要設一個中國館（Pavilion），做出來大概就是這個樣子。

門井　完全就是Pavilion這個單字原來的意思（亭子）。

萬城目　咦，Pavilion是亭子的意思？真的是名副其實！

門井　沒錯。順便一提，日本也有座非常有名的池中建物，被譯為Pavilion，那就是京都的金閣寺──The Temple of the Golden Pavilion。連映在水面的倒影都列入了計算，上下一體觀賞更美，是東洋美的象徵。這座湖心亭也不輸給金閣寺喔，我們可以驕傲地說：「只有日本人才設計得出來。」

214

❼ 宮原眼科

門井　萬城目兄推薦的宮原眼科，就在中山公園附近。

萬城目　門井兄不是選擇了中山公園嗎？我想都來到台中了，怎麼可以只參觀中山公園就走了，就上網查「台中」、「近代建築」，看附近有沒有地方可去，結果出現了「宮原眼科」。怎麼看都像甜點店，我很好奇為什麼叫宮原眼科。

門井　宮原眼科是很有名的甜點店吧？

萬城目　宮原先生是個謎樣的人物，我請導遊幫我查過──（看著資料）宮原眼科建於一九二七年，是台中最大的眼科，院長宮原武熊先生是名醫生，也是當過台中市長的有實力的人，但日本戰敗後，他就回日本了。留下來的

[宮原眼科]
不明／不明／台中市中區
中山路20號

＊很像中世紀圖書館的店鋪營造令人驚嘆。

建物被政府接收，作為台中軍隊的衛生院。好幾年後，在一九九九年的九二一大地震被震毀，屋頂、牆壁倒塌，只剩下面向馬路的那面牆。從那時候起被棄置了十年，直到二〇一〇

年，以鳳梨酥聞名的台灣數一數二的糕餅店「日出」才買下來，保留宮原眼科的名字，改裝成現在的店舖。

實際走進去看，會大吃一驚。裡面的裝潢幾乎不留原貌，完全走概念系，會讓人聯想到哈利波特的世界，我們也不由得興奮起來，暫時拋下了工作⋯⋯

門井　（抱著一堆袋子）買了好多名產（笑）。

萬城目　從外面看是紅磚建築，其實是只有一層皮的紅磚。比我們在神

216

戶看到的港元町車站的「只剩外牆」的建築還要厲害，真的是靠一層皮存活下來的建築。不過，也因為這棟建築存活下來，我們才能來到這裡、買到名產。這裡的客人多到爆，更展現了這棟建物的驚人魅力。

門井　對四四南村那麼冷漠的萬城目兄，對這裡充滿熱情呢。

萬城目　就像著了魔。這家店完全不靠近代建築做宣傳，也就是說這家店的概念，在日本從來沒見過，很新鮮，所以不是給人「啊，這個我知道！」的感覺，而是給人「原來有這種！」的驚嘆。

門井　你是說這不是近代建築常見的整修？

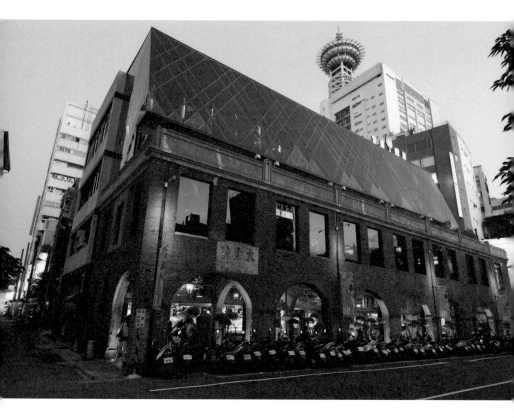

萬城目　是的，已經邁入更前面的第二階段。以書本為概念來做點心包裝

也很有趣，不但可以拿到很多種袋子，還能試吃很多種點心。

門井　店員就跟百貨公司地下室食品賣場的人一樣熱情。

萬城目　門井兄剛才走出店舖，要去搭計程車時，還把比生命更重要的包

包都忘了呢（笑）。

門井　對啊對啊（笑），滿手都是名產的袋子。

萬城目　丟下裝滿智慧的包包，選擇了日出的鳳梨酥（笑）。

⑧ 烏山頭水壩

萬城目　再搭上高鐵，搖啊搖地搖到了台南烏山頭水壩。台灣真的很熱。

門井　是我要求一定要來這裡，所以有勞萬城目兄千里跋涉，但看到這

樣的風景就非常值得了。不說是水壩，就像山裡的一座湖，是看不出是近

代建築的近代建築。到目前為止，我每次都要刻意選一件不是所謂建築物

的建物，比如東京的日比谷公園、橫濱的 DOCKYARD GARDEN，所

以延續這樣的邏輯，選擇了烏山頭水壩。這裡是在一九三〇年竣工。

水壩非常宏偉，從車站前往水壩的路上，風景也非常優美，放眼

[烏山頭水壩]
八田與一／1930 年
／台南市官田區嘉南里
68 - 2 號 烏山頭水庫公園

＊怎麼看都像山間湖泊的烏
山頭水壩。

218

望去都是綠色的沃野。

萬城目　一整片的綠意。

門井　田野無邊無際，也有水田，宛如從彌生時代以來就是這麼一大片的綠。然而，事實上，在烏山頭水壩完成之前，完全是不毛之地。是花時間、金錢、勞力建設水壩，如毛細血管般遍設水渠，讓水流過整個嘉南平原，才有了這片沃野。灌溉面積足以匹敵日本的一個小縣，而且打造這座水壩的人，是來自日本內地的日本人，名叫八田與一，出身石川縣。這點格外感人，我到現在都還沒有從亢奮中冷靜下來。

萬城目　說到水壩，通常會想到瀑布的氣勢，還有兩小時的特別節目

快結束時，犯人不知道為什麼被追到無路可逃，跳進水裡，屍體都沒有浮上來。不過，這個烏山頭水壩好像沒看到水泥，為什麼呢？

門井　為什麼看起來像天然湖泊，請容我稍後再敘述，先來說說八田與一這個人。八田在台灣遠比在日本有名，大略介紹他的生平後，我想發表我個人的八田論。

萬城目　麻煩你了。

門井　八田與一生於金澤，是大地主家的第五個兒子。從小就非常優秀，從金澤第四高中、東京帝國大學畢業後，只在內地工作了很短的時間，就來台灣當土木工技師了。他負責灌溉，所以對嘉南平原做了調查，發現情況嚴重。首先是沒有水的問題。小孩子必須走好幾公里的路，去水井汲水。離海太近的地方，那些水因為鹽害太嚴重，既不能當飲用水，也不能用來栽種作物。八田是個好大喜功的人，誇口說：「把嘉南平原全做了吧。」力排眾議，挪用預算，親自指揮建設。這樣的人在台灣就是會成功（笑）。但作為建設預定地的烏山頭就像叢林，他帶著新婚妻子搬進了還有鼠疫、瘧疾、阿米巴痢疾的深山裡，跟當地人一起著手建設水壩。

當時，八田選擇了半水力淤填法（semi-hydraulic fill）。我也不清楚這個專業，只知道是用天然的沙子、石頭堆砌，再用幫浦沖水，

靠人工手法加強結構的工法。只有核心使用水泥，所以形成今日我們看起來像天然湖泊的水壩風景。有了這個灌溉設備，嘉南平原的耕地面積，從五千公頃增加到十五萬公頃。

萬城目　三十倍！

門井　大大改變了人們的生活。總之，可以種稻子了，也可以種值錢的甘蔗了。農村的磚瓦屋快速增加。因為這樣，八田到現在都還備受尊敬，是我們日本人的驕傲。

萬城目　水壩附近有座八田席地而坐思考事情的銅像，感覺很奇怪。

門井　銅像居然席地而坐，真的是一點都不威風。那是在水壩完成沒多久後豎立的銅像，從戰中到戰後都被當地人保護得很好。

萬城目　戰爭時，金屬都要捐出去，這個銅像逃過了一劫，後來又躲過了

＊一直守護著水壩的八田與一銅像。

國民黨的軍隊。竟然這麼受到敬仰，太偉大了。

門井　為什麼日本會有八田與一這樣的人呢？在此我要發表我的看法。

日本原本就非常擅長灌溉，遠在三百年前，就曾經彎折河川、鋪設水路，在短短五十年間，創下把只有河川流過的蘆葦平原變成五十萬人居住的大都市的實績。這個都市就是江戶，現在的東京。灌溉是日本人的家傳技藝。再加上石川縣佔盡地利，在明治時期，石川縣的「早場米」就已遠近馳名。一般稻米是在十月收割、上市，石川縣的米卻是在九月出貨。價格當然比較好，更重要的是，北陸到了深秋，會霪雨霏霏，雨再轉變成大雪。然而，米並不是早種就能能早收割，必須配合能夠縝密調節水量，更有效率地給水、排水的灌溉技術。

八田與一就是生在這樣的石川縣，而且是大地主的家。大地主會使喚佃農，所以他出生以來就慣於使喚農民。他生在只有那個時期才有的最佳環境，可以說是與生俱來的灌溉先生。這樣的人會被派到全世界最需要灌溉的嘉南平原，只能說是世界史的奇蹟。今天真是幸福的一天。

❾ 國立台灣文學館

［國立台灣文學館］
森山松之助／1916年
／台南市中西區中正路1
號

門井　下山後往市中心前進，來到了台南的國立台灣文學館。

萬城目　我三年前來台灣時，來過一次，印象非常好，所以心想這次非帶門井兄來不可。

門井　謝謝（笑）。

萬城目　這裡也是紅磚建築，但跟總督府不一樣，柔和多了，比較像大阪的中央公會堂，平易近人。以前是台南州廳，所以是行政建物，但經過大膽翻修，成了現在的文學館。

門井　誠如萬城目兄所言，雖是紅磚建物，卻很柔和，沒有明顯特色，很像真正的紳士。有趣的是，原本是中庭的地方搭建了屋頂，改裝成室內。也就是說，在室內也能觀賞紅磚外牆，這是很新鮮的體驗。

萬城目　外面很熱，所以很感謝可以在室內看（笑）。

在這間文學館，我看到了台灣人高昂的志氣。在日本殖民時代，台灣人是用日文寫小說。也就是說，在受日本教育中成長，有了青春期的煩惱，有些台灣的年輕人就用日文寫下了那樣的糾葛。老實說，來這間文學館之前，我完全不知道有這麼一群人。三年前來這裡，讀到手寫的原

稿、雜誌刊登的文章，留下
了深刻的印象。

　　比如說，裡面展示
的老舊雜誌，上面有一篇
〈東京浪士街〉的文章。當
時的台灣年輕人用日文寫
著——最近新宿人口嚴重
過剩，大家開始遷往阿佐
谷、高圓寺、荻窪，因為房
租比較便宜。對這位年輕人
來說，是想在自己國家的首
都成為小說家，而不是在異
國，這是活生生的事實。

　　門井　　作品很吸引人，展
示方式也很好。照明的方
式、剛才的中庭的呈現方式
也都很有趣。保持復原中途

※完美修復的文學館。外牆
的紅與白搭配均勻，看起
來很漂亮。

※在室內也能觀賞紅磚外牆。

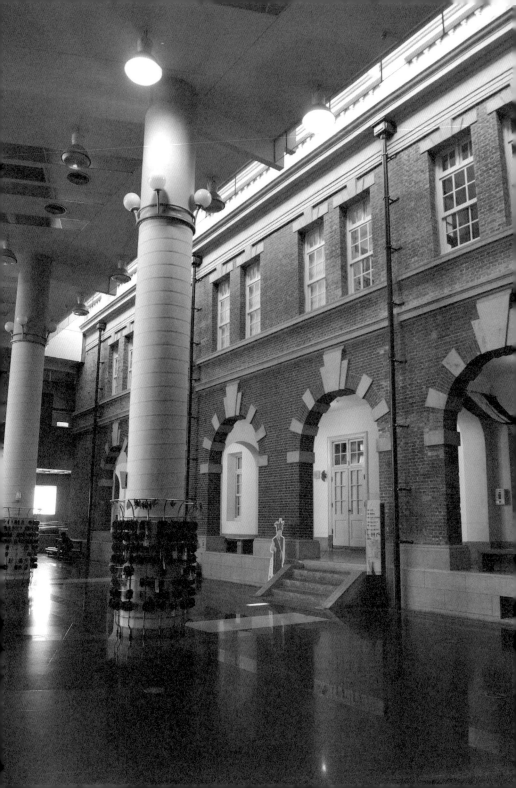

的狀態，鋪上透明板子，從裡面也看得見。套用萬城目兄在宮原眼科說的話，就是沒有靠近代建築做宣傳，純粹打造成現在可以使用的建築。

萬城目　根據介紹復原過程的VTR，因戰爭而毀損後，直到九〇年代都是維持破破爛爛的樣子，當成政府機關使用，那樣子還真像鬼屋呢。政府機關撤走後，決定好好整修，所以擬定了大計畫。

門井　做成文學館，實在太好了。一般來說，美術館或博物館都是靠金錢或權力蒐集物品，所以可以快速蒐集、快速公開，唯獨文學沒辦法這麼做。要長期居住在這裡的人，累積閱讀、創作、文化，才能夠展示。對於文學館背後所呈現的現今台灣文化的深度，我要表示我們的敬意。

⑩ 新竹車站

萬城目　從台南回到比較接近台北的地方，來到了我們旅程的最終站新竹車站。這是門井兄的推薦。儘管說過很多次了，我還是要說，這裡也好熱。

門井　新竹有IT產業聚集，是「台灣的矽谷」。車站古色古香。我想把重點放在建造這個車站的人物——松崎萬長。

[新竹車站]
松崎萬長／1913年／
新竹市東區榮光里中華路
二段445號

＊圓形窗很大，柱子也很粗的新竹車站。

以殖民地政策下的建設來說，建築師大多為政府公務員。建設總督府、文學館的森山松之助、台灣博物館的野村一郎、湖心亭的福田東吾，都是隸屬於營繕課的公務員建築師。

在這樣的台灣，他被排擠在外，是所謂的「輸家」。這回我想找這位建築師的碴，所以是有點不懷好意地來到他建設的新竹車站。

萬城目　這樣的車站很適合寒冷的城市，就像中國的奉天車站、北韓的平壤車站，站體都飄蕩著會積積雪的氛圍，給人沉悶的感覺，一點都不輕盈。

門井　松崎擅長德國系建築，所有的零件都很大。

萬城目　整個都是石頭的灰色。

門井　圓形窗很大，柱子也很粗。拱形窗都呈橫向排列，但以法則來說，這種窗戶的設置通常要有節奏，做出韻律感，而這裡夾在窗戶

之間的柱子太粗，空間擁擠，所以形成笨重的韻律，就像吃了只有肉的套餐。

萬城目　好犀利的批評（笑）。

門井　當時會來台灣的日本人，包括建築師在內有三種人，就是榮升、一般赴任，以及逃離首都的人（笑）。榮升的代表是後藤新平，他在日本的內務省一直沒能往上爬。一般赴任的代表是八田與一。最後，逃離首都的代表就是這位松崎先生。在內地失敗，無以為生，所以逃到了台灣。他生在京都的公卿家庭，聽說小時候跟孝明天皇往來甚密，甚至有傳聞說他可能是天皇的私生子呢。而且，是在天皇欽賜的京都松崎領地成立了家庭。

萬城目　原來是這樣，難怪會有傳聞說他是私生子。

門井　這樣的人為什麼會走上建築這條路，我也不清楚。他既沒上學，也沒有當建築師的能力。但他的父親堤哲長是宮廷畫家，所以他可能很會畫畫吧。建築界又沒什麼公卿家的人，所以被捧得很高。後來成立「造家學會」時，他與辰野金吾、妻木賴黃共同擔任發起人，造就了輝煌聲譽，是他人生的最高峰。

萬城目　很行呢。

門井 十三歲加入岩倉使節團，私費留學柏林，在德國唸書唸了十三年，是個大少爺。因為是個大少爺，所以老是被騙錢，導致後半生窮困潦倒。他身為發起人，卻被造家學會除名，原因是欠繳會費。最後連男爵的爵位都保不住。落魄地來到台灣，但台灣中樞也被野村一郎等公務員建築師牢牢佔據了。在這樣的處境中，他蓋出了這個新竹車站。建物整體會醞釀出德國式的笨拙感，就是來自這樣的背景。

萬城目 車站通道上最醒目的牌子，跟台灣銀行一樣，也是「哺集乳室」的牌子。在台灣，即使是這麼粗獷的車站站體，對女性還是很溫柔。這件事給我的體會是，現在的安倍經濟政策大力推動女性就業，恐怕也要先落實這種事才能達到目標吧？

結束探訪

萬城目 起初以為要選十個物件非常困難，結束後往前回顧，覺得非常充實。重新檢視日本人過去在台灣做過什麼、留下什麼、台灣人又選擇了什麼，是感受歷史的多層次性之旅。台灣人為自己修復了日本建築師建造的建物，繼續使用。變成現在的模樣自有台灣人的道理，就是這樣的趣味有

別於日本的建築散步。

門井　我完全贊成。回顧過往，台灣這個島嶼從登上世界史以來，都不是由台灣人來統治。經過荷蘭人、清國人、日本人的統治，在二次世界大戰後，換成來自大陸的國民黨。不過，戰後六十年，李登輝先生當上總統，是選舉選出來的。他之後的陳水扁先生，也是選舉選出來的，他甚至連國民黨都不是。經過漫長的歷史，台灣人終於自己選擇了自己的為政者。姑且不談複雜的國際情勢，就語言的極單純意思來說，是個獨立的國家了。

這麼一來，對我們日本人來說，近代建築就更平易近人了，因為可以站在中立的立場吧？也就是說，面對過去的殖民地統治，不必威風地說「是我們促成了近代化」，但也不必反過來低聲下氣地為殖民地統治說「對不起」。因為台灣就是台灣，所以我們得以成為真正中立且親切的鄰人，來接觸近代建築。這是可以期待未來的建築散步，期待非常有趣的時代已然來臨，或正逐步成形中。

萬城目　好精湛的總結，謝謝（笑）。我們真的是暢所欲言呢，這是因為沒有「那些是我們建造的」的意識，所以才說得出來，那些建物都是他們的。

門井　也沒有「對不起，建了那些東西」的意識。

萬城目　不管是文學館或宮原眼科，都是被台灣人注入了新生命的建築。我們是對那樣的建築暢所欲言。這趟建築散步真的非常有意義，也有很多新的發現。

非虛構16

ぼくらの
近代建築
デラックス！

跟著小說家的建築散步

日本五大城、台灣北中南的近代建築豪華之旅

作者：萬城目學・門井慶喜｜譯者：涂愫芸

出版者：愛米粒出版有限公司｜地址：台北市10445中山北路二段26巷2號2樓｜編輯部專線：（02）25622159｜傳真：（02）25818761｜【如果您對本書或本出版公司有任何意見，歡迎來電】

總編輯：莊靜君｜主編：林淑卿｜特約編輯：金文蕙｜校對：黃薇霓・鄭秋燕｜內文美術：王志峯｜印　刷：上好印刷股份有限公司｜電話：（04）23150280｜初版：二〇一五年（民104）七月一日｜定價：360元｜總經銷：知己圖書股份有限公司　郵政劃撥：15060393｜（台北公司）台北市106辛亥路一段30號9樓　電話：（02）23672044／｜23672047　傳真：（02）23635741｜（台中公司）台中市407工業30路1號｜電話：（04）23595819｜傳真：（04）23595493｜法律顧問：陳思成｜國際書碼：978-986-91558-8-5｜CIP：923.31/104008794

BOKURA NO KINDAI KENCHIKU DELUXE! By MAKIME Manabu, KADOI Yoshinobu

Copyright © 2012 by MAKIME Manabu, KADOI Yoshinobu

All rights reserved.

Original Japanese edition published by Bungeishunju Ltd., Japan 2012

Chinese (in Complex Character only) translation rights in Taiwan reserved by Emily Publishing Company, Ltd., under the license granted by MAKIME Manabu and KADOI Yoshinobu, Japan arranged with Bungeishunju Ltd., Japan through Owls Agency Inc., Japan.

因為閱讀，我們放膽作夢，恣意飛翔—成立於2012年8月15日。不設限地引進世界各國的作品，分為「虛構」、「非虛構」、「輕虛構」和「小米粒」系列。在看書成了非必要奢侈品，文學小說式微的年代，愛米粒堅持出版好看的故事，讓世界多一點想像力，多一點希望。來自美國、英國、加拿大、澳洲、法國、義大利、墨西哥和日本等國家虛構與非虛構故事，陸續登場。

愛米粒出版
Emily